Rachel et Samson

SOUVENIRS DE THÉATRE

PAR

LA VEUVE DE SAMSON

AVEC UNE PRÉFACE

DE

M. JULES CLARETIE

ADMINISTRATEUR GÉNÉRAL DE LA COMÉDIE-FRANÇAISE

PARIS

PAUL OLLENDORFF, ÉDITEUR

28 *bis*, RUE DE RICHELIEU, 28 *bis*

1898

Rachel et Samson

Tous droits de traduction et de reproduction réservés pour tous les pays, y compris la Suède et la Norvège.

Rachel
et
Samson

SOUVENIRS DE THÉATRE

PAR

LA VEUVE DE SAMSON

AVEC UNE PRÉFACE

DE

M. JULES CLARETIE

ADMINISTRATEUR GÉNÉRAL DE LA COMÉDIE-FRANÇAISE

LIBRAIRIE NEUVE et d'OCCASION

63 bis Rue de Courcelles — Levallois-Perret

ACHAT DE LIVRES EN TOUS GENRES

1898

Tous droits réservés.

PRÉFACE

Les filles du comédien Samson — M^{me} Toussaint-Samson, dont j'ai lu des contes exquis, et M^{me} Berton, qui publiait naguère sur M^{me} Arnould-Plessy de si touchantes pages — donnent à l'impression un ouvrage rédigé jadis par leur mère, la veuve de l'illustre acteur de la Comédie-Française, où sont consignés, avec une précision intéressante pour l'histoire du théâtre, les souvenirs que lui laissa Rachel, l'admirable tragédienne dont Samson avait été le maître. Professeurs

éminents que ces grands comédiens d'autrefois ! Ce sont eux qui ont transmis aux plus jeunes cette tradition dont il est d'usage de se moquer, mais qui assure encore — et assurera longtemps — à l'art dramatique français une supériorité incontestable. Interrogez M. Delaunay : il vous dira que Firmin lui a enseigné l'art de Fleury, et ceux qui ont vu Déjazet ont pu revivre un instant de la vie même d'un élégant du xviiie siècle, Létorières ou Richelieu. Or Déjazet fit Céline Chaumont. Les secrets d'un art se transmettent aussi comme les joyaux d'un héritage.

Rachel, la grande Rachel — cet extraordinaire exemple de la parfaite beauté tragique — eût, sans aucun doute, été une artiste supérieure en supposant qu'elle n'eût point reçu de leçons de Samson, mais je doute qu'elle eût jamais atteint sans lui cette perfection absolue. Elle le savait bien

et elle choisit une occasion inattendue pour le déclarer très haut. C'était pendant les répétitions du drame de Scribe et de M. Ernest Legouvé, que M^{lle} Bartet a fait réapplaudir encore naguère, *Adrienne Lecouvreur*.

Rachel était, je crois, un peu brouillée avec son professeur. Pourquoi? Je n'en sais rien. Peut-être les *Souvenirs* de M^{me} Samson nous donneront-ils là-dessus des renseignements précieux. Toujours est-il que, pendant une répétition du drame, la tragédienne saisit avec un esprit d'à-propos qui était mieux que de l'esprit, qui était un généreux élan du cœur, l'occasion de témoigner, devant tous ses camarades, et devant les auteurs de la pièce, la reconnaissance qu'elle devait à celui qui avait été son maître.

Au second acte, dans le foyer même de la Comédie-Française, Adrienne répond à l'abbé de Chazeuil qu'elle n'a pris de leçons

de personne, puis s'interrompt pour regarder Michonnet et ajoute : « Je me trompe, j'allais être ingrate en disant que je n'avais pas eu de maître. Il est un homme de cœur, un ami sincère et difficile, dont les conseils m'ont toujours guidée, dont l'affection m'a toujours soutenue, lui — et je ne suis sûre du succès que quand je lui ai entendu dire : « C'est cela ! c'est « bien cela. »

Or, pendant une répétition — c'est M. Ernest Legouvé qui a raconté le trait dans un de ses *Souvenirs* où, avec un art exquis, une bonne grâce toute française, une précision admirable, il évoque, d'une façon si charmante, le passé, le glorieux passé qu'il a vécu — tout à coup, Rachel s'arrêtant et allant à Samson, qui jouait le prince de Bouillon dans *Adrienne Lecouvreur* (Michonnet c'était l'excellent Régnier que j'ai tant applaudi comme acteur, que

j'ai profondément aimé comme homme), la tragédienne prit la main de son professeur et dit, avec une émotion qui gagna les auditeurs, la phrase d'Adrienne en l'appliquant — en toute justice — à Samson : « Il est un homme de cœur, un ami sincère et difficile... »

Samson ne dut jamais oublier ce trait, et le volume que les filles du grand comédien publient aujourd'hui fait honneur à la fois au professeur de « la petite Félix » et à la grande Rachel dont les lettres vraiment exquises méritaient de n'être point perdues. Elle est vraiment femme, vraiment séduisante et spirituelle dans cette *Correspondance* où Roxane commande à son maître de lui écrire, où Pauline raconte l'effet de *Polyeucte* sur le public de Marseille, où elle se plaît à promettre des impressions de voyage « plus vraies » que celles de l'entraînant Alexandre Dumas.

Quel glorieux « autrefois » évoquent ces *Souvenirs!* Je me rappelle avoir assisté à une des suprêmes représentations de Rachel, lorsque, faisant ses adieux au public, elle joua, pour la dernière fois, *Cinna*. « Il faut que tu aies vu Rachel », me dit mon père. On donnait ce soir-là *Cinna* et *le Mariage forcé*[1]. Nous avions fait queue dans les galeries sombres qui enserraient alors le théâtre ; j'avais la fièvre durant cette attente. Je n'aurais pas dit, comme le bon conteur danois Andersen : « Mon Dieu, faites que je vive jusqu'à ce que j'aie vu Rachel!... » mais j'avais hâte de la voir :

— *Il faut que tu aies vu Rachel!*

Il avait raison, mon père. J'étais un enfant alors. Je suis aujourd'hui un homme à barbe grise. Je n'ai pas oublié cette soirée, je revois cette statue vivante, ce mar-

1. C'était, me dit M. Monval, après le Registre consulté, le 23 septembre 1854.

bre animé, cette incomparable femme,
unique et simple comme l'antiquité même ;
j'entends encore sa voix profonde, ironique, terrible, musicale et prenante, dire,
avec une inoubliable expression de mépris
et de grandeur :

— Me connais-tu, Maxime, et sais-tu qui je suis?

Je ne crois pas qu'on puisse être à la
fois plus noble, plus tragique et plus sincère.

On retrouvera cette grande Rachel
qu'Alfred de Musset nous a présentée si
simple et si séduisante en son *home*, on la
retrouvera très vivante dans les *Souvenirs*
de M*me* Samson et dans les lettres de Rachel
que cite la veuve du professeur et qui,
toutes, je le répète, sont à la gloire de
l'admirable actrice, morte à trente-huit
ans — morte immortelle après avoir ressuscité la tragédie.

— L'art tragique ne meurt pas, s'écriait Rachel, au dire de Samson lui-même, qui, dans son poème didactique *l'Art théâtral*, salue plus d'une fois ce nom de Rachel.

> ...Rachel! On sait son triomphe et sa gloire,
> Je n'en conterai pas la trop récente histoire :
> Les Beaux-Arts ont pleuré son précoce trépas,
> Mais son nom lui survit et ne périra pas!

Et encore, pour caractériser le génie même, l'*art* de Rachel, cet art qui m'avait frappé, moi enfant, d'une façon inoubliable, Samson loue précisément

> Le débit *poétique* ensemble et *naturel*
> Dont l'art, depuis Talma, fit présent à Rachel.

C'est dans la préface de cet *Art Théâtral*, d'une forme un peu bien classique, que M. Coquelin aîné, parlant de l'incomparable tragédienne, s'écrie : « On pourrait, dans la suite des rôles joués par Rachel, noter aux demi-succès ses brouilles avec

M. Samson. Elle avait besoin de lui pour être *toute* Rachel. Son génie lui soufflait de beaux cris, des effets; mais M. Samson lui donnait l'*ensemble* du rôle. » Et voilà, encore un coup, toute la réponse à faire à ceux qui nient l'enseignement d'un maître, l'utilité d'un Conservatoire. Le seul Samson nous a donné Augustine et Madeleine Brohan, Mme Plessy, Mme Favart, Mme Allan, Rachel... Et j'en oublie!

Ne nous eût-il donné que la seule Rachel, ce serait assez pour que sa renommée de professeur fût bien établie à côté de sa gloire d'artiste. On retrouvera dans ce livre toute la tendresse et tout le charme des premières années de succès, de l'aube de la jeune artiste, un peu aussi des tristesses de la fin douloureuse. Toutes les petites questions, les mesquines querelles que fait naître trop souvent la vie s'effacent, paraissent misérables et mépri-

sables devant la mort. Et dans ce témoignage de la veuve de Samson publié par ses filles, je ne veux voir, on ne verra — et il n'y a — qu'une sorte de couronne mortuaire pieusement apportée à la tombe d'une grande artiste, qu'un bouquet de fleurs déposé sur ce tombeau de Rachel où vont en pèlerinage, dans le cimetière juif du Père-La Chaise, les fillettes qui rêvent la gloire de Camille, le triomphe de Phèdre, le rayonnement d'Adrienne, et qui songent, pleines d'espérances, à la touchante légende de la petite fille de l'humble théâtre de Saint-Aulaire devenue une des gloires de la scène, une des souveraines de Paris, une des Muses du théâtre immortel.

JULES CLARETIE.

AVANT-PROPOS

Le but de ce livre. — L'opinion de M. Legouvé. — Comment je prouve mes assertions. — La correspondance de Rachel.

En écrivant ce livre, je ne prétends pas, à mon âge, faire des débuts dans la carrière littéraire ; non, je veux tout simplement, à l'aide de mes souvenirs personnels, essayer de combler les souvenirs de mon cher mari, que sa mort a laissés incomplets ; et c'est surtout de son élève Rachel, dont il était fier à si juste titre, que je prétends m'occuper ici. Je crois que ces pages

consacrées à la mémoire d'une tragédienne
que nulle encore n'a remplacée pourront
être de quelque intérêt pour le public,
malgré le peu de talent de l'écrivain, et
surtout appréciées par les amis de l'art
dramatique, art si difficile et si charmant,
qui, bien que sacrifié par moi aux devoirs
de la famille, demeura toujours l'objet de
mon culte. Quand on a eu la passion du
théâtre, on n'en guérit pas. C'est l'amour
de cet art qui colore et rajeunit tous mes
souvenirs : il fait revivre ces années où
j'ai eu le bonheur d'entendre Mars, Fleury
(mon cher et illustre professeur), où j'ai
assisté, émue et heureuse, aux succès de
mon mari, où je l'ai vu enfin, avec une
sûreté de goût et une science du professo-
rat que nul ne lui conteste, et auxquelles
M. Legouvé a si pleinement et si éloquem-

ment rendu justice, transmettre à Rachel ce que Talma lui avait appris, et ce que lui apprenait chaque jour l'étude constante des chefs-d'œuvre de nos grands maîtres.

Je ne veux pas m'occuper de ce qu'on a pu écrire de faux ou d'erroné sur les rapports du professeur et de son élève : je ne suis ni d'âge ni d'humeur à combattre.

Et maintenant, ceci établi, je vais commencer un récit qui n'aura d'autre mérite que celui de la véracité la plus absolue ; mais celui-là, du moins, nul n'aura le droit de le lui contester : c'est une octogénaire qui l'affirme.

V^{ve} SAMSON.

SOUVENIRS SUR RACHEL

CHAPITRE PREMIER

Le Théâtre de Saint-Aulaire. — La petite Reine
de tragédie.

Un jour, vers 1834, je crois, un élève de mon mari[1] nous raconta qu'il avait été à une représentation donnée sur un petit théâtre par les élèves d'un sociétaire du Théâtre-Français nommé Saint-Aulaire et qu'il y avait remarqué une fillette de douze

1. Rey, qui eut au Théâtre-Français des débuts remarquables dans les emplois des premiers rôles.

à treize ans qui lui semblait avoir des dispositions remarquables pour la tragédie. Cette fillette s'appelait alors Élisa Félix. Ce n'est que quelque temps après, au moment de ses débuts et sur mon conseil, qu'elle prit le nom de Rachel qu'elle devait illustrer plus tard et qui était un des siens.

Les acteurs qui l'entouraient étaient de grands garçons, sans habitude du théâtre, et dont l'aisance de la petite faisait encore plus ressortir la gaucherie.

Quoique forcée par sa taille de lever la tête pour leur parler, elle semblait les dominer par sa dignité. Il y avait cependant çà et là des lacunes d'intelligence; la diction laissait beaucoup à désirer, et le rôle n'était pas parfaitement compris, sans doute, mais partout on y sentait l'accent tragique.

Dans l'entr'acte, Samson alla sur le théâ-

tre pour voir de près cette enfant; elle avait revêtu alors un costume d'homme pour jouer dans la comédie d'Andrieux intitulée *le Manteau* qui devait suivre la tragédie. Au moment où Samson allait féliciter l'ex-reine d'Espagne, il la trouva sautant à cloche-pied; elle écouta son compliment une jambe en l'air, le remercia avec beaucoup de gentillesse et reprit son exercice.

Sur les conseils de Samson, la petite Félix se présenta quelque temps après au Conservatoire, où les professeurs assemblés éprouvèrent en l'écoutant cette impression heureuse qu'elle était habituée à produire sur d'autres auditeurs moins compétents.

A cette époque les classes n'étaient pas distinctes; chaque élève pouvait répéter indifféremment chez tous les professeurs. Samson remarquait que la petite Félix por-

tait une attention extrême à sa classe et que, tandis que les autres jeunes filles causaient entre elles, elle ne perdait pas un mot de ce que son professeur disait. Aussi lui portait-il le plus vif intérêt, et, sachant que la famille était très malheureuse[1], il parla à un de nos amis, M. Jules de Wailly, qui était chef de cabinet au ministère de l'Intérieur, pour faire donner une petite pension à cette jeune fille ; mais cela ne suffit pas aux parents, qui lui cherchèrent un engagement.

Justement on devait donner au Gymnase une pièce intitulée *la Vendéenne*, où il y avait un rôle très dramatique. Le directeur, Poirson, n'avait personne pour le jouer, et il s'empressa d'engager pour 3 300 francs

[1]. La famille Félix était nombreuse et composée de Sarah Rachel, Rebecca, Lia, Dinah, puis d'un fils nommé Raphaël.

la jeune Élisa. Aussitôt l'engagement signé, le père vint chez nous avec sa fille pour remercier Samson de ses bontés et lui annoncer la nouvelle.

En ce moment M. Jules de Wailly était dans le salon : c'était un homme d'esprit et de talent, d'une bonté sans pareille, ami dévoué, cœur chaud, mais d'un caractère vif et emporté. Il ne comprenait pas que M. Félix fît si bon marché de l'avenir de sa fille; il avait entendu Samson parler d'elle et des dispositions extraordinaires qu'elle montrait pour la tragédie; ses qualités ne pouvaient guère lui servir au Gymnase, et, prévoyant ce qui arriva, c'est-à-dire qu'elle ne ferait rien à ce théâtre, il s'adressa au père assez vivement :

— Vous ne voyez donc pas que vous brisez la carrière de votre fille?

A cela M. Félix répondit qu'on ne pou-

vait pas vivre avec la pension qui était faite à sa fille.

— Vous auriez dû, lui dit M. Jules de Wailly, revenir près de Samson, qui a toujours protégé votre fille, lui a fait donner cette pension et par son crédit aurait peut-être pu la lui faire augmenter.

Mon mari voulut couper court à cet entretien en disant qu'il n'y avait plus à revenir là-dessus puisque c'était chose faite, et, voyant que la petite avait des larmes dans les yeux, il lui dit :

— Allons, mon enfant, ne vous faites pas de peine, nous nous reverrons sans doute un jour; mais n'oubliez pas que de près comme de loin, si je puis vous être utile, je n'y manquerai pas.

Là-dessus, il embrassa la pauvre fille, qui nous fit ses adieux en pleurant.

Nous allâmes la voir débuter dans *la*

Vendéenne. Le rôle lui allait bien et elle y fut très applaudie ; mais la pièce, n'étant pas bonne, ne fit aucun argent et dut bientôt disparaître de l'affiche.

A quelque temps de là, nous vîmes un jour arriver chez nous M. Félix et sa fille. A la vue de son élève, Samson fut pris d'un grand mouvement de joie, car il avait cru l'avenir théâtral de Rachel perdu.

— Eh bien ! maintenant, mon enfant, lui dit-il, nous allons nous remettre sérieusement à travailler, n'est-ce pas?...

Et le jour même, en effet, il lui fit répéter le rôle de Junie, et constata avec regret que pendant cette courte absence elle avait déjà beaucoup oublié. Jusque-là Samson n'avait fait étudier à son élève que l'emploi des jeunes princesses, sa petite figure maigre et sa taille exiguë ne lui permettant pas d'aborder les grands rôles.

D'un autre côté, sa voix un peu voilée et rauque parfois se refusait à exprimer les sentiments doux et tendrés, tandis qu'elle se prêtait merveilleusement au dédain, à l'ironie, à la haine. Ce désaccord complet entre le physique de cette jeune fille et ses qualités tragiques rendit le professeur perplexe. Cependant il n'hésita pas longtemps et lui fit abandonner les Iphigénie et les Junie pour les rôles de Camille, d'Hermione et d'Ériphyle, où elle devait être sublime.

Rachel avait une grâce infinie dans les mouvements et une noblesse innée; elle portait la tunique et le peplum comme si elle eût été romaine ou grecque, et quand elle arrivait drapée avec tant de grâce et de simplicité, on eût dit une statue antique qui s'avançait.

Les progrès de Rachel s'affirmaient de

jour en jour, mais tout à coup il y eut un temps d'arrêt, et Samson, une fois, à la leçon, lui reprocha de ne pas s'être rappelé, comme d'habitude, les inflexions qu'il lui avait données.

— Là! tu le vois, dit le père, qui l'accompagnait toujours : je t'avais bien dit que M. Samson ne serait pas content et que ta corde te porterait malheur!

A ces mots, la pauvre enfant baisse les yeux comme une coupable, tandis que son professeur demande l'explication de ces paroles.

— C'est que, voyez-vous, monsieur, nous avons un grenier où Rachel va toujours étudier, et là il y a une corde où l'on étend le linge. Eh bien! au lieu d'étudier, elle ne fait que se balancer toute la journée.

— S'il en est ainsi, dit Samson du ton

le plus grave, en s'efforçant de dissimuler son envie de rire, coupez, coupez immédiatement la corde : tout ira bien après, j'en suis sûr.

Cela fut fait, et l'enfant se reprit à son art.

Samson était heureux autant qu'on peut l'être de se voir si bien compris par cette merveilleuse intelligence, car le rêve de toute sa vie avait été de former un sujet tragique, et parmi ses nombreux élèves il ne s'en était pas rencontré jusqu'à ce jour ayant les qualités de noblesse et de simplicité tout à la fois nécessaires dans la tragédie telle que voulait l'enseigner mon mari et telle qu'il l'avait vu jouer à Talma, ennemi déclaré du genre déclamatoire. Il voulait qu'on *parlât* la tragédie et qu'on ne la chantât pas : or, si le naturel, cette qualité maîtresse de l'acteur, est déjà

si difficile à rencontrer chez ceux qui étudient la comédie, dont le langage est cependant la reproduction des mœurs de nos jours, comment arriver à leur donner l'accent simple et vrai lorsqu'ils représentent les héros de l'antiquité et qu'ils parlent la langue poétique de Corneille ou de Racine? Pour cela, mon mari faisait faire à ses élèves, et surtout à Rachel, l'exercice suivant : il prenait dans une des tragédies où la poésie s'élève le plus haut, dans *Athalie* par exemple, le commencement de la prophétie de Joad :

Où vont ces enfants et ces femmes?

Cette phrase peut être dite par toute espèce de gens, par ceux de la halle comme par ceux des palais, et cela sans changer l'inflexion naturelle ni le ton de voix, qui doit toujours être pris dans le

médium. Seulement, par le plus ou moins de largeur on la rend ou triviale ou noble, et l'on arrive graduellement à la rendre assez grande pour être dite par Joad. Ceci ne peut se bien comprendre que lorsque le professeur joint l'exemple au précepte.

A cette époque, Rachel ne savait que lire; seulement elle le faisait comme une personne qui a appris fort tard et ne peut encore lire des yeux. Elle lisait tout haut les lettres qu'elle recevait et même les choses imprimées. Son professeur fut fort étonné, un jour qu'il lui faisait répéter le rôle d'Aménaïde dans *Tancrède* et essayait de lui en expliquer le caractère ainsi que celui du héros de la pièce, d'entendre Rachel lui dire naïvement : « Monsieur, je ne connais pas la pièce, je n'ai lu que mon rôle.

— Comment, mon enfant, voulez-vous comprendre un rôle quand vous ne connaissez pas la fable de l'ouvrage? »

Et Samson lui fit une petite morale pour l'engager à lire non seulement les pièces où elle avait des rôles, mais encore les autres. Il parla à son père de la nécessité de donner à la jeune tragédienne un professeur de langue. La maîtresse de nos filles était une femme très distinguée et fort instruite, que l'on appelait Mme Bronzet. Mon mari parla d'elle à M. Félix, en lui disant qu'il ne réclamait de lui, pour les leçons gratuites qu'il avait données jusque-là et continuerait à sa fille, que la promesse de faire prendre à celle-ci des leçons de français et qu'il se chargeait d'arranger l'affaire de façon que ce fût aussi peu onéreux que possible. En effet Mme Bronzet consentit à enseigner le français à Rachel

pour vingt francs par mois, et garda toute
sa vie le plus grand intérêt pour sa jeune
élève dont elle avait connu l'extrême pau-
vreté, car à cette époque la famille Félix
demeurait dans une espèce de mansarde
rue du Hasard. Cette famille se composait
de M. et M^{me} Félix, et de six enfants :
Sarah, Rachel, Rebecca, Lia, Raphael et
Dinah. Les ressources de la famille étaient
fort restreintes. C'était Rachel qui, pen-
dant l'absence de sa mère, était chargée
de vaquer aux soins du ménage, d'ha-
biller les enfants et de faire la cuisine.
Sa maîtresse de langue nous racontait
qu'elle la trouvait souvent au coin d'un
petit feu devant lequel était une marmite.
Rachel, sur un tabouret en bois, avait
sur ses genoux Racine, qu'elle étudiait,
et dans ses mains des carottes qu'elle
râtissait pour les mettre dans son pot-

au-feu. M^me Bronzet nous faisait l'éloge de son caractère et de sa bonne volonté; mais toute son intelligence, disait-elle, se portait sur le théâtre et non sur la langue française. Cette situation si humble nous intéressait vivement et contrastait avec sa distinction native. Après avoir fait l'office d'une domestique, dès qu'elle répétait l'on voyait la princesse. Lorsque les beaux vers de Racine et de Corneille sortaient de sa bouche, on ne pouvait penser qu'il en sortît des expressions vulgaires; cependant il lui en échappa une en répétant le rôle d'Ériphyle. Cela amusa beaucoup son maître et lui fit plaisir, car il vit qu'elle avait compris le sentiment de son rôle. Dans la scène d'Ériphyle avec Iphigénie, cette dernière se plaint du froid accueil qu'elle vient de recevoir de son père; voyant sa rivale se plaindre,

Ériphyle lui retrace ses infortunes :

Elle qui n'a jamais connu ni père, ni mère...
. et qui même en naissant
N'a jamais reçu d'eux un regard caressant:
Du moins si vos respects sont rejetés d'un père
Vous en pouvez gémir dans le sein d'une mère,
Et de quelque disgrâce enfin que vous pleuriez
Quels pleurs par un amant ne sont point essuyés !

Elle trouva d'elle-même une intention où se peignaient l'amour et la jalousie.

— Très bien, mon enfant, lui dit Samson ; mais pourquoi avez-vous dit le vers de cette façon?

— C'est, répondit Rachel, qu'Ériphyle aime Achille, qu'Achille aime Iphigénie, et que cela la fait *bisquer*.

— C'est très bien compris, mon enfant : supprimons seulement le mot *bisquer*, et ce sera parfait.

Chez elle l'étude avait tout fait, et, quand je dis l'étude, je ne veux pas dire même

qu'elle étudiait un rôle pour se bien pénétrer du caractère, en faire ressortir les nuances... non, son travail consistait à se rappeler les intonations qui lui avaient été données. Et ne croyez pas que cela soit aussi facile qu'on pourrait le penser. N'exécute pas qui veut! Rachel avait une organisation tout exceptionnelle, l'oreille la plus fine, l'intelligence la plus grande pour comprendre et exécuter. « C'était donc un perroquet! » dira-t-on. Ces perroquets-là sont rares à rencontrer, puisque dans la longue carrière du professorat de Samson, il n'en a rencontré qu'un semblable. C'est ce mot dont on a voulu faire une insulte, et qu'on jette toujours à la face des professeurs du Conservatoire, qui ne font, dit-on, que des perroquets de leurs élèves... Eh bien! perroquets, soit : il s'agit seulement de les bien dresser et les bons per-

roquets deviendront de grands artistes, l'art du théâtre étant avant tout un art d'imitation. Nos meilleurs acteurs ont eu des maîtres et ont commencé par être des perroquets : l'élève ne devine pas plus l'art de dire que l'enfant auquel on dirait : « Joue-moi tel morceau » ne le déchiffrerait s'il n'avait appris la musique. Celui qui possède une belle voix pourra-t-il bien chanter sans avoir appris à la conduire?... et n'aura-t-il besoin que d'inspiration? Non. Il commencera aussi, comme l'élève dramatique, par être un perroquet; s'il a un bon professeur, et l'intelligence de le bien comprendre, il deviendra un grand chanteur. Il en est de même de tous les arts, qui s'apprennent ainsi que les métiers, mais où on ne saurait exceller sans une vocation particulière. Il faut avoir reçu du ciel ce feu sacré qui nous porte

vers un art ou un autre ; il faut en outre
avoir le bonheur de trouver un bon professeur sur sa route. Le professorat est
beaucoup plus difficile qu'on ne pense :
les natures sont si diverses! Les unes,
timides, sont froides et n'osent se risquer :
il faut savoir les stimuler, leur faire comprendre la passion qui existe dans tel ou
tel rôle ; d'autres, pleines de chaleur, sont
portées à l'exagération et doivent être
retenues. Heureux le professeur qui rencontre une nature telle que Rachel ! Aussi
Samson regardait-il les heures qu'il consacrait à ses leçons comme les plus heureuses de ses journées.

CHAPITRE II

Rachel à la campagne. — Son unique robe. — Son engagement au Théâtre-Français. — La petite peut grandir. — Sa double vue en scène. — Les vieux amateurs. — Princes de la critique. — Opinion de Samson sur Rachel. — Ses débuts.

Nous avions loué cette année-là une maison de campagne à Charenton-Saint-Maurice où nous passions l'été. Rachel venait à pied y prendre ses leçons, et, comme je l'aimais beaucoup, nous la gardions souvent à dîner et même à coucher. Ces jours-là étaient ses jours de fête ; elle se trouvait si heureuse de respirer un air

pur, de courir dans le jardin avec mes filles, qui étaient à peu près de son âge, de s'entretenir du théâtre avec Samson, qui lui parlait beaucoup de Talma, dont il appréciait si bien le talent, car il l'avait vu et revu dans tous ses rôles; il n'y avait pas une intonation de lui qu'il n'eût retenue. Il l'admirait aussi comme professeur, et les leçons qu'il lui avait entendu donner au Conservatoire ont servi beaucoup à Samson, qui les a fidèlement transmises à Rachel. Moins heureux que lui, Talma n'avait pu trouver dans sa longue carrière un élève tragique; il épuisait son talent de professeur sur des natures ingrates qui ne pouvaient le comprendre. Combien de fois Samson ne m'a-t-il pas dit :

— Quel malheur que Talma n'ait pu trouver une intelligence comme Rachel, ou pourquoi ne se sont-ils pas rencontrés en-

semble ? Comme le public eût été heureux de voir jouer Oreste par Talma et Hermione par Rachel ! Quel admirable duo cela eût fait !

Pour nous, qui connaissions si bien le talent des deux grands artistes, nous les réunissions souvent par la pensée : nous nous imaginions les voir en scène et les entendre... Douce illusion que je ne puis plus avoir !

Je reviens à ma petite protégée, que j'aimais de tout mon cœur et qui avait aussi pour moi une grande affection. Elle continuait à venir à la campagne. Un jour, elle arriva plus tard que d'habitude ; je lui en faisais des reproches, lorsqu'elle me dit naïvement :

— Ce n'est pas ma faute, madame, mais je n'ai que cette robe ! — et elle me montrait une petite robe de guingan à

fleurs lilas — il a fallu que je la lave ce matin; le temps de la faire sécher et de la repasser voilà ce qui m'a empêchée de venir plus tôt.

Elle était si joyeuse lorsqu'elle venait, tout essoufflée d'avoir couru pour arriver plus vite! mais lorsqu'il fallait repartir le lendemain, ce n'était plus la même chose : elle soupirait au moment de partir, et venait me dire du ton le plus lamentable :

— Adieu, madame Samson!

— Adieu, Rachel! lui disais-je en l'embrassant et en prenant son air piteux.

Puis elle faisait cinq ou six pas et venait encore me dire :

— Adieu, madame Samson! — Et cela jusque dans la rue, d'où elle revenait encore, les yeux baignés de larmes, me renouveler ses adieux, comme si elle partait pour un long voyage.

Nous revînmes à Paris à la fin de l'été. Nous demeurions alors rue de Richelieu, n° 8; dans la même maison logeait le directeur du Théâtre-Français, M. Vedel. Samson avait déjà parlé à ce dernier de sa jeune élève et désirait la lui faire entendre, mais Vedel ne se pressait pas de venir. Enfin, un jour que Rachel venait de répéter Hermione devant moi, car cela me plaisait beaucoup d'assister à ses leçons, et souvent Samson, lorsqu'il était content d'elle, venait me chercher pour avoir mon avis, qui se trouvait toujours conforme au sien, ce jour donc, il décida qu'il fallait que M. Vedel l'entendît. Il descendit l'étage qui nous séparait, ramena avec lui le directeur, qui s'assit gravement et écouta de même. Après qu'elle eût fini, Samson se tourna vers lui pour lui demander ce qu'il en pensait :

— Elle est bien petite, dit-il, et son physique est un peu grêle.

— Il ne s'agit pas de son physique, lui répondit Samson : je vous demande ce que vous pensez de sa façon de dire.

— Certainement elle dit avec beaucoup d'intelligence, mais elle manque encore d'ampleur.

— Ah! répondit Samson assez vivement, vous n'attendez pas à cet âge un talent accompli. Je vous demande seulement si, telle qu'elle est, on peut espérer des débuts à la Comédie-Française, ou du moins, avant ses débuts qu'on peut retarder, un engagement qui la lie à notre théâtre?

Vedel y consentit, et lui envoya quelques jours après un engagement de 4 000 francs.

Rachel devait débuter au mois de juin, et tous les jours elle venait travailler ses

rôles de début. A dater de son engagement, elle eut ses entrées au théâtre, et ce fut pour elle un grand bonheur : elle y allait tous les soirs ; mais, comme elle était assez pauvrement vêtue, l'inspecteur en chef, M. Laurent, la faisait toujours mal placer, sous prétexte qu'il n'y avait pas d'autres places que celles d'en haut. Elle en parla à Samson, qui alla trouver Laurent pour s'en plaindre. Comme il lui voyait prendre un air protecteur, en disant que cette *petite* se plaignait à tort :

— Prenez garde, lui dit Samson, cette petite peut grandir assez pour vous protéger à son tour.

Laurent ne pensait guère que cette prophétie se réaliserait ; cependant à dater de ce jour il devint plus poli avec Rachel.

Les débuts de Rachel eurent lieu le 12 juin 1838, par le rôle de Camille dans *Ho-*

race. La pauvre enfant, ce jour-là, fit elle-même son emménagement dans sa loge, qui, nécessairement, comme à la dernière arrivée, se trouvait tout en haut et dépourvue de meubles. N'ayant ni femme de chambre ni commissionnaire, c'est elle qui fut obligée d'y monter une chaise, une petite table devant lui servir de toilette, et tous les ustensiles nécessaires. En apprenant cela, nous fûmes étonnés qu'elle n'eût trouvé, ni dans sa famille, ni parmi les employés du théâtre, personne pour l'aider. Cela ne l'empêcha pas de jouer le soir son rôle de Camille admirablement et sans peur aucune; elle devait en éprouver plus tard, après ses débuts, qui furent pourtant des plus brillants. En ce moment elle avait une confiance si grande en son professeur qu'elle disait souvent :

— Il me semble que si j'étais sifflée et

que M. Samson me dît : « Vous ne l'avez pas mérité », cela ne me ferait absolument rien.

Heureusement elle n'a jamais été mise à cette épreuve. Cette confiance, lui laissant toute sa tête, lui permettait de s'écouter, de s'entendre et de se juger elle-même ; qualité bien rare et que bien peu de personnes possèdent. Elle venait ordinairement, le lendemain du jour où elle avait joué, recueillir de nous des éloges, quelquefois mêlés de critiques. Un jour Samson lui dit :

— Ah ! j'ai remarqué une faute de diction...

Elle ne le laissa pas achever et lui cita la phrase qu'elle avait mal dite.

— Je m'en suis aperçue aussitôt, dit-elle, mais il était trop tard : j'aurais bien voulu pouvoir recommencer.

Personne n'écoutait mieux qu'elle; elle paraissait tout à fait absorbée dans son personnage, cependant elle voyait dans la salle tout ce qu'elle avait intérêt à voir. Elle connaissait la loge où nous étions : c'était une grande première de face, et, tout en jouant, elle ne la perdait pas de vue et s'apercevait de tous nos mouvements. Je fus fort étonnée un jour de lui entendre dire :

— A tel moment, vous vous êtes retournée vers M. Samson et vous paraissiez satisfaite; à tel autre, M. Samson vous a fait une observation.

C'était, pour ainsi dire, comme une double vue, car toujours en scène elle ne perdait aucun mouvement de son interlocuteur et n'adressait pas à la salle ce qu'elle disait comme le font beaucoup d'actrices dans nos théâtres secondaires.

Ses six premiers débuts ne firent aucun bruit dans le public, alors loin de Paris. Elle débutait au mois de juin, époque où le grand monde fuit la capitale pour aller soit aux eaux, soit au bord de la mer : elle n'avait pour auditeurs que des vieux abonnés du Théâtre-Français et des artistes de différents théâtres; le public payant était donc peu nombreux, et la presse, n'ayant pas été convoquée par la direction, était absente. Jamais succès ne fut plus légitime, plus vrai : si les spectateurs n'étaient pas en grand nombre, ils n'en étaient pas moins enthousiasmés. L'orchestre du Théâtre-Français était composé de ses vieux habitués, souvenirs vivants des talents d'autrefois, exhalant continuellement leurs regrets, et ayant toujours dans les oreilles Mars, Fleury, Baptiste aîné, Michaud, Mlle Levert, etc., etc.; pour la tra-

gédie, Talma, Raucourt, Duchesnois, que quelques-uns d'entre eux mettent sur la même ligne que Talma. Les vrais connaisseurs n'en font cependant pas le même cas : en effet, M^lle Duchesnois jouissait d'une réputation usurpée ; elle avait débuté en même temps que M^lle Georges : cette dernière étant aussi belle que l'autre était laide, on en avait conclu que celle qui n'avait pas reçu de la nature des qualités physiques devait avoir en compensation des qualités théâtrales supérieures. Elle avait, il est vrai, un organe admirable, beaucoup d'âme, de chaleur et de sensibilité, mais elle y joignait de grands défauts, ne savait pas dire, était emphatique, déclamatoire ; ayant trop entendu vanter le charme de sa voix, elle la prenait dans la tête, et les comédiens de talent dont elle était entourée disaient en l'entendant :

— Voilà Duchesnois qui prend sa flûte.

Avec ce défaut, elle ne pouvait avoir de naturel, car Talma prétendait avec raison qu'on ne le peut trouver que dans le medium. Défaut plus grand encore, elle apportait dans sa diction une espèce de hoquet. La déclaration de Phèdre à Hippolyte était chez elle un débit monotone et un reniflement continu, mêlés de hoquets qui prêtaient plutôt à rire qu'à admirer. Cependant aux yeux du public vulgaire cela disparaissait. Elle avait de l'âme, faisait pleurer; on oubliait ses défauts pour ne voir que ses qualités. Mais comment admettre la comparaison entre son talent et celui de Talma, ce grand artiste, supérieur en tout, à la diction si belle et si pure, aux inflexions si naturelles qu'elles auraient frisé la trivialité si elles n'eusse n été dites avec une exquise noblesse? C'est

le souvenir de Talma, si bien apprécié par Samson comme je l'ai dit déjà, qui l'avait guidé dans les études qu'il fit faire à Rachel. Comment pouvait-on penser qu'une si jeune fille, sans aucune instruction, eût été capable de comprendre les caractères qu'elle était appelée à représenter, d'interpréter des passions qu'elle ne pouvait connaître?... Si elle avait eu des modèles, sa grande intelligence aurait pu lui servir pour les imiter, mais elle n'en avait aucun, et l'on croyait que tout cela lui tombait du ciel, comme la manne dans le désert! C'est la chose du monde la plus absurde, pourtant des gens d'esprit l'ont écrit; il est vrai de dire qu'ils n'en pensaient pas un mot, que c'était simplement pour être désagréables au professeur, qui, de son côté, s'effaçait autant qu'il pouvait, afin de faire briller son élève. En l'entendant

s'extasier sur un mot qu'elle avait dit, on n'aurait jamais pensé que c'était lui qui le lui avait enseigné. Un soir qu'il revenait du théâtre, partageant l'exaltation du public au sujet de Rachel, je lui dis :

— Si je n'avais pas assisté à tes leçons, en voyant ton enthousiasme, je croirais que c'est elle qui a trouvé tout cela, et je suis convaincue que ceux qui l'entendent ne se doutent pas de la part immense que tu as dans toutes ses créations.

— Que m'importe ! S'il se trouve dans le public des gens assez ignorants de l'art pour ne pas comprendre tout le talent, toute l'intelligence qu'il faut pour exécuter aussi bien tout ce qu'on vous a enseigné ; s'il faut, en apprenant l'exacte vérité, que le public brise son idole, je veux, moi, la laisser sur son piédestal, car j'apprécie mieux que qui que ce soit cette haute intelli-

gence, cette exécution si remarquable, cette accentuation si nette, cette noblesse, la grâce de tous ses mouvements, sa pantomime si expressive, son jeu de physionomie, la passion qui l'anime, toutes ses qualités enfin qui sont à elle; qualités si rares à rencontrer que, dans toute ma carrière de professeur, je n'ai pu former, pour la tragédie, qu'une Rachel.

Mais nous voilà bien loin de ses premiers débuts et de l'effet produit par elle sur les vieux amateurs de l'orchestre. Cette fois, ils se croyaient rajeunis de vingt ans, ils entendaient la tragédie parlée par Talma. Aussi étaient-ils dans le ravissement, et, à partir de ce moment, ils ne manquèrent pas une représentation de Rachel. Elle eut aussi un très grand succès parmi les artistes, et ses camarades ne pouvaient s'empêcher de l'applaudir dans les coulisses;

enfin, ses premiers débuts furent comme des fêtes de famille, où venaient se mêler des auditeurs peu nombreux, mais qui ne mesuraient pas leur enthousiasme à leur nombre : moins passionnés pour la vogue que pour le talent, ils ne s'informaient point du chiffre des recettes pour approuver et se sentir émus. Malgré ce petit nombre de spectateurs, le bruit du succès de la jeune actrice parvint au peu de monde resté à Paris, et arriva aux oreilles des princes du feuilleton, qui vinrent avec défiance et incrédulité, prêts à châtier la prétendue merveille. Mais, en un instant, les préventions tombèrent : surprise de partager des impressions dont elle voulait se défendre, la critique devint louangeuse sans cesser d'être juste, et ce ne fut pas un des moindres miracles accomplis par la jeune magicienne.

Dès cet instant, le retentissement aidant à la curiosité, les recettes augmentèrent : alors seulement, le directeur se décida à voir Rachel et à lui faire ses compliments. Elle avait débuté le 12 juin, et ce ne fut que le 9 août, quand elle joua Ériphyle dans *Iphigénie*, qu'il monta dans sa loge pour la complimenter. Il avait mis même une grande interruption dans ses débuts, et cela sans motifs. Cependant il y eut un intervalle de quinze jours et un autre de vingt-quatre; ce qui attristait beaucoup la pauvre enfant n'aspirant qu'à jouer. Cela aurait pu même lui faire beaucoup de tort, car on aurait pu croire ses débuts terminés. Mais M. Vedel, avant d'être directeur, avait été caissier du Théâtre-Français : naturellement, il prenait grand intérêt aux recettes qui devaient entrer dans la caisse; et, comme les recettes étaient faibles, il n'avait

pour la débutante qu'un médiocre intérêt. D'abord, il s'attachait beaucoup au physique; et, comme je l'ai déjà dit, Rachel alors était alors plutôt laide que jolie. M^{lle} Rabut, qui débutait en même temps que Rachel, avait une très jolie figure, de la douceur et de la sensibilité, mais elle était bien loin d'avoir les qualités tragiques de Rachel. Cependant, le directeur en faisait cas; en voici une preuve : un soir que les deux débutantes jouaient dans la même pièce, un auteur, dont le nom m'échappe, venant de voir la représentation, rencontra M. Vedel et lui dit :

— Vous me voyez tout transporté : quelle bonne fortune pour le Théâtre-Français !

— Vous êtes de mon avis, lui répondit Vedel : n'est-ce pas qu'elle est bien jolie?

— Jolie! oh! non, elle est plutôt laide.

— Comment, reprit le directeur, vous trouvez M^lle Rabut laide !

— Et qui vous parle de M^lle Rabut ? À peine si j'y ai fait attention : je vous parle de Rachel, de cette jeune fille qui, selon moi, donne les plus grandes espérances et doit être un jour une grande actrice.

Vedel resta coi, mais cela le fit réfléchir et l'engagea peut-être à aller entendre celle qu'on louait de toute part, et par qui les recettes augmentaient. Cependant, le directeur ne se pressait point de contracter un second engagement avec M^lle Rachel. Samson avait déjà sollicité et obtenu pour elle des gratifications ; ses costumes furent fournis par le théâtre. Mais, chargé par la famille Félix des négociations pour le réengagement, il demanda 8 000 francs d'appointements pour Rachel et la promesse de sa réception comme sociétaire :

cette dernière condition regardait le comité d'administration. Vedel fit quelques objections sur la santé de M{}^{lle} Rachel : Samson les réfuta aisément. Il vit qu'elles ne venaient point de ses camarades, dont il était sûr ; aussi, regardant l'affaire comme terminée, il alla instruire la famille Félix du succès de ses démarches. Rachel se jeta dans ses bras, la mère couvrit ses mains de baisers et de larmes, le père dit que l'émotion l'empêchait d'exprimer toute sa reconnaissance : Samson était plus qu'un ange... c'était un dieu... C'est à dater de ce moment que les recettes du théâtre et la réputation de Rachel prirent un accroissement prodigieux et qu'elle arriva à une vogue dont les fastes de notre théâtre offrent peu d'exemple.

CHAPITRE III

Le bureau de location. — Mme Laurent et Louis-Philippe. — La bourse de la princesse Marie. — Les marchands de billets. — Étonnement d'un Anglais. — Vengeance d'une buraliste. — Louanges unanimes de la presse.

La conduite du directeur changea pour Rachel : les gratifications de 1000 francs qu'elle avait touchées devinrent un traitement mensuel ajouté aux appointements stipulés, ce qui lui faisait 20 000 francs par an. Il n'était bruit dans Paris que de Rachel, elle était le sujet des conversations de tous les salons ; il fallait s'y prendre quinze jours à l'avance pour avoir des

places. Les marchands de billets faisaient fortune, grâce à un trafic épouvantable; la Comédie-Française n'y prêtait pourtant pas la main, comme certaines directions. On avait alors au bureau de la location une femme qui faisait une chasse effroyable à tous ces marchands de billets; elle s'appelait M^{me} Laurent : c'était le type le plus extraordinaire et le mieux réussi. Femme d'un grand caractère, d'un dévouement sans bornes pour la Comédie-Française, qu'elle considérait comme sa maison, sa famille, elle se serait tuée pour elle sans hésiter. On avait eu l'occasion de mettre son dévouement à l'épreuve. Elle était encore jeune et mariée au concierge du théâtre, lorsque, dans une des nombreuses émeutes qui avaient eu lieu sous Louis-Philippe, les insurgés étaient venus pour s'emparer du théâtre, y prendre les armes

et tirer par les fenêtres. Seule avec son mari, elle fit fermer toutes les portes et leur tint tête en faisant croire qu'il y avait à l'intérieur du théâtre des défenseurs tout prêts à leur faire un mauvais parti et qui, armés de fusils et de pistolets, étaient résolus à brûler la cervelle au premier qui se présenterait. La troupe se dispersa, et le théâtre fut sauvé. Quelque temps après, Louis-Philippe vint visiter les travaux qui se faisaient au théâtre; il était monté près des ouvriers. Mme Laurent le suivait pourtant, car elle l'aimait beaucoup : après Napoléon Ier, qui était son idole, ce fut sur Louis-Philippe qu'elle reporta son affection, et elle n'aimait point à demi mais avec passion ; — il est juste de dire qu'elle haïssait de même. Elle suivait donc le Roi dans le parcours qu'il faisait du théâtre. En voyant cette femme, il s'informa

de ce qu'elle était : on lui dit son nom et l'action qu'elle avait faite en défendant le théâtre ; il s'approcha d'elle, lui fit les compliments qu'elle méritait, et voulut lui donner de l'argent; mais elle répondit simplement qu'elle n'avait fait que son devoir et refusa avec beaucoup de noblesse. Puis elle ajouta :

— Sire, si vous voulez me rendre bien heureuse, vous me donnerez le moindre objet, sans autre valeur que celle que j'y attacherai, celle d'avoir été dans vos mains.

Le Roi lui fit remettre le lendemain une simple bourse doublée en peau, brodée de perles, et dont le fermoir était d'acier très ordinaire ; mais cette bourse avait été brodée par la princesse Marie, et le Roi ne la quittait pas. M^me Laurent la garda précieusement comme une relique, et ne s'en dessaisit que quelques jours avant sa mort, en

faveur de Samson, pour lequel elle avait l'admiration la plus exaltée.

Placés dans des conditions différentes, ils s'appréciaient tous deux par une sorte de conformité dans leurs idées. Cette femme, dans une position subalterne, était tout à fait déclassée : son esprit naturel était fin, plein de réparties, ses pensées élevées, la noblesse de ses sentiments auraient pu la faire distinguer dans le monde si elle eût occupé une position digne d'elle; cependant elle acceptait la sienne sans rougir : la conscience d'avoir toujours rempli ses devoirs sans bassesse, de n'avoir jamais courbé le dos pour solliciter, la mettaient à son aise avec ses supérieurs, qui, en retour, faisaient d'elle le plus grand cas. Nos célèbres artistes d'autrefois, Contat, Mars, Fleury, Talma, Baptiste aîné, etc., ne rougissaient pas de venir s'asseoir dans

cette loge transformée en petit foyer d'artistes et de causer avec elle. Cependant, jamais cette sorte d'intimité n'a diminué son respect envers les sociétaires : sans être servile, elle savait se tenir à sa place; comme les anciens serviteurs qui ont eu de bons maîtres et ont veillé avec eux, elle disait : notre maison, nos amis. Attaquer le Théâtre-Français c'était l'attaquer elle-même; mais, parmi ses qualités, elle avait aussi ses défauts. Lorsqu'elle quitta sa loge de concierge pour passer au bureau de location, le public, auquel elle avait affaire, lui reprochait son manque de politesse, défaut habituel du reste à tous les employés d'administration chargés de le renseigner. Il faut, en effet, être doué d'un caractère bien patient pour pouvoir répondre également à des demandes plus ou moins ridicules. J'ai eu occasion de

voir cela lors des représentations de Rachel, où l'on s'arrachait les loges. Comme je m'intéressais vivement aux recettes qu'elle faisait faire, j'allais souvent passer quelques heures au bureau de location. C'était un genre de spectacle qui m'amusait beaucoup, et j'ai pu juger comment on pouvait passer graduellement de l'extrême politesse à un agacement nerveux qui devenait brusque et presque impertinent. J'en cite un exemple.

Il y a queue au bureau, qui est déjà plein : chacun veut être servi, et plusieurs demandes s'adressent à Mme Laurent, qui poliment dit d'abord :

— Messieurs, je ne puis répondre à tout le monde à la fois.

Et, s'adressant à la personne qui se trouve près d'elle :

— Que veut monsieur ?

— Une loge de première.

— Monsieur, je n'en ai plus.

— Et une loge de rez-de-chaussée?

— Non plus.

— Ni loge de la galerie?

— Non monsieur.

— Comment, madame, vous n'en avez pas?

— Non, monsieur : il ne me reste plus que des secondes loges.

— Ça ne pourrait pas convenir à ma femme, elle n'aime pas monter; ainsi, il faut monter deux étages?

— Non, monsieur : il faut en monter trois.

— Comment, trois?

— Alors, ce sont des troisièmes...

Et il faut que la pauvre buraliste explique qu'on monte un étage pour les loges de la galerie, que l'étage au-dessus comprend les grandes premières, et que, par

conséquent, les secondes sont au troisième étage.

— Alors, c'est tout à fait impossible, conclut le tenace interlocuteur.

Elle veut donc passer à une autre personne, qui s'ennuie fort de ce dialogue; mais le premier monsieur n'a point encore fini : il recommence les mêmes questions déjà faites. Les *non monsieur* d'abord polis deviennent plus accentués, plus impatients; enfin il finit par s'en aller en disant qu'il reviendra après avoir consulté Madame. Celui qui lui succède et qui a entendu toute la conversation pourrait s'éviter de faire les mêmes demandes, il n'hésite pourtant pas à les adresser, il connaît M. Ligier et pense que cette recommandation lui ouvrira les portes de toutes les loges.

La buraliste répond poliment encore :

— M. Ligier, pas plus que les autres sociétaires, ne pourrait faire donner une loge déjà louée par d'autres.

— Sans doute, si tout est véritablement pris.

— Regardez mon registre, monsieur : vous voyez tous les noms avec les numéros des loges.

— En ce cas, je me contenterai d'une seconde loge, mais sera-t-elle bonne ?

— Oui, monsieur.

— Est-elle de face ?

— Voyez le tableau de la salle accroché ici.

Et elle lui montre l'écriteau :

— Tous les numéros sont désignés, vous pouvez voir où se trouve le vôtre.

Il regarde et y met du temps.

— Mais elle n'est pas bien au milieu, dit-il.

— Monsieur, c'est la plus rapprochée du milieu qui me reste.

— Vous n'avez pas ce numéro-là?

— Non, monsieur, je n'ai que les numéros que je viens de vous montrer.

— Vous ne pouvez pas m'en donner d'autres?

— Non, monsieur.

Et chaque *non monsieur* devient plus sec.

— Mais enfin est-on bien dans cette loge?

— Oui, monsieur, très bien.

Et le ton devient de plus en plus sec.

— Y a-t-il un côté de la salle qui soit préférable à l'autre?

— Monsieur, vous voyez qu'on m'attend: il m'est impossible de répondre à toutes vos questions.

Et le monsieur, froissé de ce ton impa-

tient, se plaint de son mauvais vouloir, menace d'en référer à M. Ligier.

Je n'en finirais pas si je voulais raconter les scènes plus ou moins comiques que j'ai entendues dans ce même bureau.

Revenons aux marchands de billets.

Mme Laurent était désespérée de voir que, quoique la police fût informée des agissements des marchands de billets, la vente continuait à se faire aux alentours du théâtre et dans de certains cafés. Pour obtenir ces billets à la location ces marchands prenaient différents costumes ou envoyaient à la buraliste des personnes fort bien mises qui lui étaient inconnues; ils prenaient aussi des livrées de grandes maisons dont ils avaient cherché les noms dans l'Almanach des adresses et se faisaient inscrire pour des stalles ou des loges. Mme Laurent savait qu'elle avait ainsi été

trompée assez souvent : aussi redoublait-elle de vigilance en cherchant sur les traits des gens si elle n'y découvrait pas le type du marchand de billets.

Un jour que j'étais venue louer des places pour des personnes de ma connaissance, entra M. C..., une des grandes célébrités du barreau et coreligionnaire de Rachel. Elle ne le connaissait que de réputation et, comme son physique est assez ingrat, elle le regarda en fronçant le sourcil.

— Je voudrais une loge de la galerie pour la représentation d'après-demain, lui dit-il.

Mais cette fois elle ne commença pas par être polie, et lui répondit d'un ton sec et rude :

— Je n'en ai pas, monsieur.

— Quelles sont les places qui vous restent ?

— Aucune, dit-elle d'un ton bourru.

Et, se tournant vers un monsieur de sa connaissance qui était assis près d'elle, lequel paraissait tout étonné de l'avoir vue répondre pareillement à M. C..

— Encore un marchand de billets! lui dit-elle à mi-voix.

— Mais non, répond celui-ci : c'est M. C...

— Vous vous trompez, ce n'est pas possible!

— Je le connais très bien.

Pendant ce colloque, M. C... se dirigeait vers la porte, mécontent probablement de la manière dont on lui avait parlé. Alors, changeant tout à fait de ton, M^{me} Laurent le rappela en lui disant :

— Ah! pardon, monsieur : je crois que j'ai encore le n° 30.

Et elle lui donna sa loge; puis, après

son départ, se retournant vers nous :

— Est-il possible, nous dit-elle, d'avoir un pareil physique! Comment deviner un homme de son mérite sous les traits bien prononcés d'un marchand de contre-marques?

Nous rîmes beaucoup de sa méprise et l'engageâmes à être plus circonspecte à l'avenir.

Je ne veux pas quitter le bureau de location sans raconter une scène comique, dont j'ai encore été témoin.

C'était un jour de représentation ordinaire, un spectacle de comédie. Arrive un Anglais. L'amour que Mme Laurent avait pour la mémoire de Napoléon Ier lui avait fait prendre en haine les hommes qui, selon elle, avaient contribué à sa mort.

— Madame, quelles sont les places réservées pour l'aristocratie?

— Il n'y en a pas, monsieur, lui répondit-elle : les gens riches prennent ordinairement les plus chères, qui sont les avant-scènes, les premières loges, le balcon et l'orchestre; mais le bourgeois, le marchand qui ont le moyen de payer le prix ont le droit de s'asseoir à côté d'un prince ou d'un duc.

— Aoh! dit-il, cela était étonnant, cette manière française!

— Mais vous pouvez éviter cet inconvénient en prenant une loge fermée pour vous seul : par ce moyen, vous ne risquerez pas de frôler la bourgeoisie.

— Et ce soir, est-ce les bons acteurs qui jouaient?

— Monsieur, dit-elle en se redressant, il n'y a que de bons acteurs à la Comédie-Française.

— Et les pièces sont-elles?...

Elle ne le laissa pas achever.

— Toutes les pièces sont belles à notre théâtre.

Là-dessus il demanda une loge : elle lui en fit prendre une de six places, sous prétexte qu'elle n'en avait pas d'autres, et quand il fut parti elle dit en le regardant s'éloigner :

— Tu as payé ta morgue, mon gentleman, et voilà cinquante francs de plus pour la recette de ce soir !

Maintenant quittons M$^{\text{me}}$ Laurent, et revenons à Rachel.

Depuis son premier début, plus de cinq mois se sont écoulés.

La haute société de retour à Paris, la presse unanime à chanter les louanges de la nouvelle Melpomène, tout ce monde avide de plaisir et de nouveauté veut satisfaire sa curiosité, qui bientôt fait place à l'admi-

ration la plus grande : il n'est plus question dans tous les salons que de Rachel. De là cette affluence immense à la location.

CHAPITRE IV

Rachel dans les salons. — Les cadeaux affluent chez elle. — Rupture de l'engagement. — Colère de Samson. — La statuette brisée. — Brouille de Samson et de Rachel.

Bientôt, on ne se contenta plus de lui voir jouer ses rôles au théâtre, on voulut la faire venir dans les salons, et les invitations se succédèrent. Lorsqu'elle reçut la première, elle vint aussitôt la communiquer à Samson avec un air tout joyeux. Il n'en fut pas de même pour lui; il prévoyait mille inconvénients : n'ayant jamais paru dans le monde, elle y serait gênée,

son manque d'éducation pourrait lui faire du tort, il craignait aussi qu'elle ne se gâtât par des éloges plus ou moins exagérés, et, plus que tout cela encore, il craignait pour sa santé! Elle avait alors dix-sept ans, une constitution délicate : pouvait-il admettre que, le lendemain de ses représentations, au lieu de se reposer, elle allât dire des vers dans les salons? Cette double fatigue, en nuisant à sa santé, devait nécessairement aussi nuire aux recettes du théâtre : il lui refusa donc son autorisation.

— Si vous avez, lui dit-il, le malheur d'accepter chez M. le marquis de ***, alors vous ne pourrez plus refuser à Mme la comtesse, encore moins à Mme la duchesse et Mme la princesse; toutes vos soirées seront prises; la fatigue peut vous faire tomber malade et vous n'avez plus d'heures

à donner au travail : refusez donc, et, pour ne pas vous faire d'ennemis, mettez tout sur mon compte.

Comme, à cette époque, son professeur avait une grande influence sur elle et qu'elle suivait tous ses conseils, elle refusa, en ajoutant toutefois qu'elle n'aurait pas demandé mieux que d'accepter, mais que c'était M. Samson qui ne le voulait pas. Plus une chose est difficile à obtenir, plus on s'y obstine : ce fut donc à Samson que les demandes revinrent, avec prière de conduire lui-même sa jeune élève ; mais il refusa impitoyablement, alléguant toujours ses craintes pour la santé de Rachel qui devait ménager ses forces pour remplir des rôles aussi fatigants que les siens.

— Allez lui voir jouer ces mêmes rôles au théâtre, disait Samson, et dites-vous bien qu'en faisant ce petit sacrifice, vous

prolongerez bien plus longtemps le plaisir que vous avez à l'entendre.

Cependant, quelque temps après, vint une requête à laquelle on fit droit. M. le comte de *** écrivit à mon mari une lettre charmante, en approuvant les motifs qui lui faisaient refuser sa jeune élève :

« Si j'étais aussi valide que les autres, écrivait-il, je me trouverais bien heureux d'aller au Théâtre-Français, pour l'entendre interpréter nos chefs-d'œuvre, mais je suis tout à fait impotent. »

Il dépeignait son état, et finissait sa lettre en disant :

« Songez qu'il serait bien cruel de me refuser d'entendre une seule fois une artiste dont on parle avec tant d'enthousiasme. »

Il priait Samson de vouloir bien accompagner Rachel et de lui donner les répliques.

Samson accepta pour lui et son élève, et quelques jours après ce fut lui qui la présenta dans le monde pour la première fois. Non sans émotion : il craignait l'embarras de Rachel et se demandait comment elle aborderait ce monde, encore inconnu d'elle. J'éprouvais aussi cette crainte de mon côté, et ma première demande, lorsque Samson rentra, fut :

— Eh bien ! comment cela s'est-il passé ? Rachel a-t-elle été bien gênée ?

— Nullement, me répondit-il, elle avait une aisance infinie et tout à fait de bonne compagnie ; on aurait cru en la voyant qu'elle était née dans ces salons. Chaque personne venait, comme tu penses, lui adresser mille compliments : elle les recevait en s'inclinant très gracieusement et en baissant les yeux avec modestie.

Enfin, elle inspira, comme femme, une

vive sympathie, et, comme artiste, elle eut un immense succès.

Elle reçut le lendemain un magnifique cadeau. A dater de ce moment, tout fut changé. Les conseils de Samson en vue de la santé de Rachel furent méconnus : la famille, ne voyant plus que le parti lucratif qu'elle en pourrait tirer, accepta toutes les invitations, qui se succédèrent les unes aux autres; l'appartement fut changé en un riche bazar, l'or et les billets de banque affluaient dans la caisse de M. Félix, et pourtant son ambition n'était pas encore satisfaite. En calculant le chiffre des recettes faites par sa fille, il ne la trouvait pas assez rétribuée; et cependant, malgré l'argent que Rachel faisait faire au théâtre, les sociétaires ne touchaient rien; la Comédie-Française était alors discréditée : le public se partageait entre les théâtres

d'opéra et ceux de vaudevilles et de drames. Les dettes étaient énormes ; le Ministre refusait de les payer. Les sociétaires n'avaient qu'une faible subvention, dont la plus grande partie servait à payer les pensionnaires et les frais journaliers. Lorsque, plus tard, ils firent de l'argent, le ministère s'opposa au partage, sous prétexte qu'il y avait encore d'énormes dettes et qu'il fallait qu'elles fussent toutes liquidées avant de songer à partager. Cet état de choses dura encore plusieurs années après les débuts de Rachel. Cela n'empêcha pas cependant les sociétaires, tout pauvres qu'ils étaient, de voter à l'unanimité une somme destinée à la commande d'une couronne de lauriers en or. Sur chaque feuille étaient gravés les noms des rôles joués par Rachel, avec cette inscription : « Les Comédiens français à leur

illustre camarade ». On chercherait en vain dans les annales du Théâtre-Français un fait semblable : l'amour-propre, la vanité, péchés dominants chez tous les artistes, sont peut-être encore plus grands chez les comédiens. Cependant cet orgueil s'était entièrement effacé pour faire place à l'admiration! Eh bien! c'est à ce moment même que M. Félix, enivré des succès de sa fille, demanda la résiliation de l'engagement de celle-ci comme sociétaire, en fondant sa demande sur ce qu'elle était mineure quand elle l'avait signé (lui qui, six mois avant, aurait baisé les pieds de Samson quand il lui apporta la nouvelle de sa réception). On vint dire à Samson le bruit qui circulait au théâtre; mais il ne put y croire tant ce procédé lui parut indigne. Une demi-heure après, M. Félix arrivait, comme à l'ordinaire, avec sa fille,

pour assister à sa leçon. Samson s'avança vers lui :

— Est-il vrai, lui dit-il, qu'au mépris de votre signature et après la noble conduite de la Comédie-Française envers votre fille, vous demandiez la rupture de son engagement?

— Oui, dit-il, avec son accent allemand : quand fous afez fait l'engagement de mon fille, fous ne bensiez pas plus que moi qu'elle ferait les recettes d'auchourd'hui ; il est bien juste alors qu'elle soit payée en conséquence.

— Mais, lui dit Samson, quand elle débuta, elle était engagée à 4 000 francs par an ; sans attendre qu'elle fît de l'argent, ne regardant que son talent, la Comédie n'hésita pas à déchirer ce premier contrat pour lui en faire un second, où ses appointements furent portés à 8 000, avec la

promesse du sociétariat. Lorsqu'elle commença à faire des recettes, ses appointements furent portés à 20 000, sans compter les gratifications de costumes et autres, ainsi que les congés qu'on lui a donnés. Et vous choisissez encore le moment où la Comédie-Française vient de lui offrir une couronne pour briser votre contrat?

— Mais, monsié Samson, il est pourtant chuste que, puisque mon fille a du talent, qu'elle me rapporte.

A ces mots, Samson ne put retenir son indignation.

Et, ouvrant la porte du salon, il dit :

— C'est assez vous faire comprendre que vous ne devez plus y mettre les pieds.

Enfin, avisant sur une étagère une statuette que Rachel lui avait donnée, en écrivant au-dessous : « A celui que j'aime le plus au monde, à mon excellent profes-

seur, » il la saisit avec fureur et la brisa en mille morceaux, en disant :

— Vous ne voulez pas suivre mes conseils? eh bien! votre avenir sera brisé comme cela.

Pendant ce temps, Rachel, tout en larmes, suivait son père, qui ne remit plus jamais les pieds chez nous.

Cette violence peut paraître extrême; mais il faut penser que Samson s'était pour ainsi dire fait le patron et le garant de l'engagement de Rachel vis-à-vis de ses camarades.

Plus tard Rachel pria Samson d'accepter un nouvel exemplaire de cette statuette, œuvre exquise de Barre : elle appartient encore à notre famille.

CHAPITRE V

Procès de M. Félix avec la Comédie-Française. — Rôles étudiés par Rachel avant et après ses débuts. — Peur de Rachel en entrant en scène. — Un ami sincère. — Pantomime exagérée. — Mauvaise influence des flatteurs. — Une anecdote sur Talma. — Épître de Samson à Rachel.

M. Félix fit un procès à la Comédie-Française. Crémieux plaida pour Rachel et gagna sa cause. Force fut donc à la Comédie de la laisser partir ou d'accepter l'engagement fabuleux que le père exigeait. Les sociétaires, quoique toujours horriblement endettés, acceptèrent ses condi-

tions si onéreuses. Pendant cette longue brouille, Rachel ne varia pas son répertoire, qui se composait de six rôles : Camille dans les *Horaces*, Émilie dans *Cinna*, Hermione dans *Andromaque*, Roxane dans *Bajazet*, Ériphyle dans *Iphigénie*, et Monime, qui fut sa dernière création en 1838 (16 octobre). Elle avait étudié les trois premiers rôles avant ses débuts et les trois autres dans les quatre mois qui les suivirent; elle était même en train d'étudier *Nicomède* et *Esther* lorsque la rupture arriva. Elle joua ces deux pièces en 1839; mais, le rôle d'Esther n'ayant point été assez travaillé, elle y laissa beaucoup à désirer. Cependant, avec ce répertoire, elle pouvait encore varier pendant longtemps les affiches. Pourtant, à dater du moment de la brouille avec son professeur, elle, qui affrontait le public sans la

moindre crainte, fut prise tout à coup
d'une peur horrible : lorsqu'elle entrait en
scène, ses membres étaient glacés et son
émotion telle qu'elle craignait à tout moment de manquer de mémoire. C'était au
point qu'elle avait prié le souffleur de venir
le matin du jour où elle jouait pour lui
faire repasser son rôle. Cette peur n'était
pourtant pas motivée par la froideur du
public : la grande artiste était au contraire
à l'apogée de sa gloire, accueillie journellement par des bravos frénétiques. D'où
venait donc cette peur qui semblait la paralyser? De ce qu'elle ne voyait plus l'ami
sincère dans lequel elle avait toute confiance. En allant au théâtre, elle passait
devant le n° 8 de la rue de Richelieu, où
nous demeurions; une heure avant de se
rendre à sa loge, elle avait autrefois l'habitude de venir repasser encore avec son

professeur le rôle qu'elle devait jouer le soir : comme il était toujours satisfait, elle partait heureuse, ayant entière confiance en elle, et abordait le public avec sécurité. Il n'en était plus de même maintenant. Il ne manquait pourtant pas de gens qui l'accablaient d'éloges ; mais pour que les éloges fassent plaisir, il faut avoir affaire à des connaisseurs, surtout à des gens sincères : il ne s'en trouvait qu'un au théâtre dans lequel Rachel pouvait avoir confiance, c'était l'architecte du Théâtre-Français et de la ville, nommé Jolivet, homme d'esprit et de jugement très fins, notre ami commun avec Mme Allan [1]. Il avait connu Rachel chez nous, l'avait suivie dans ses débuts et dans toute sa carrière. C'était avec beaucoup de peine qu'il avait vu la

1. Mme Allan, la spirituelle et charmante actrice, qui mit à la mode, en France, les proverbes de Musset.

brouille survenue ; il savait mieux que personne la part que Samson avait eue à ses brillants succès : elle ne s'en cachait pas, et disait à qui voulait l'entendre tout ce qu'elle devait à son maître. Pendant cette brouille, sentant le besoin d'un ami sincère, elle eut recours à M. Jolivet : cela lui fait honneur, car elle savait qu'il lui disait franchement ce qu'il pensait. En effet, quand il la voyait s'écarter de la bonne route, il ne manquait pas de l'en faire apercevoir : il est si facile de s'en écarter! et le public peu connaisseur a souvent gâté plus d'un artiste. Je citerai, comme exemple concernant Rachel, la scène du 4° acte des *Horaces*, où le frère de Camille vient lui annoncer la mort de Curiace : dans ses débuts, elle suivait avec sa physionomie si expressive les détails du combat, puis, arrivée au moment de la

mort de son amant, elle semblait pâlir et tombait presque évanouie sur le fauteuil. Il y avait une souplesse et une grâce infinies dans son attitude, ce qui faisait grand effet sur le public, qui l'applaudissait avant qu'elle eût parlé. Plus tard, ayant reçu beaucoup d'éloges de cette pantomime, elle y ajouta une contraction nerveuse : l'effet redoubla, et elle finit par avoir en scène une espèce d'attaque de nerfs. Ce furent alors des transports, et la salle croulait sous les applaudissements. Ce jeu de scène était pourtant mauvais et entièrement faux : jamais Corneille, je pense, n'avait songé à cet effet; sans cela il eût fait tenir un autre langage au vieil Horace s'adressant à sa fille, ou plutôt celui-ci, la voyant en cet état, l'eût fait emporter chez elle et eût attendu qu'elle fût remise pour lui parler. Et comment Ca-

mille, pendant cette attaque, n'aurait-elle pas perdu une parole de son père? Aussitôt son départ, comment eût-elle ouvert les yeux pour répondre à ses dernières paroles avec l'énergie nécessaire dans ce monologue :

<blockquote>
Oui, je lui ferai voir par d'infaillibles marques
Qu'un véritable amour brave la main des Parques?
</blockquote>

Plus on y réfléchit, plus on voit combien ce jeu de scène était faux. Cependant, après son raccommodement avec Samson, il ne put parvenir à lui faire renoncer à cet effet, bien qu'il lui eût donné ces mêmes raisons et qu'elle en comprît la justesse; mais il lui était déjà impossible de renoncer aux applaudissements plus ou moins justes du public. Il y avait trois ans à peine qu'elle affirmait avec une conviction sincère que tous les éloges du monde ne

lui feraient rien si son professeur n'était pas content ; que, dans le cas contraire, dût-elle être sifflée, elle s'en consolerait facilement en se disant : « Je ne l'ai pas mérité, M. Samson a été content de moi ».

Mais je reviens sur mes pas, car nous sommes encore en 1839, et toujours brouillés. Nous n'allions pas voir jouer Rachel, cela nous aurait fait mal ; elle aurait pu aussi se troubler par notre présence et jouer moins bien, ce que Samson craignait par-dessus tout. Nous avions de ses nouvelles par M. Jolivet, qui suivait assidûment ses représentations, et qui constatait avec peine que sa diction devenait un peu moins pure et qu'il lui arrivait quelquefois de crier. Il s'indignait de voir son entourage la féliciter de n'avoir jamais eu tant de force. « On vous entendait, lui disait-on, jusque dans les couloirs. »

Un an avant, elle jouait ses grands rôles sans aucun effort et arrivait à la fin sans fatigue; mais alors, voulant forcer ses moyens pour produire plus d'effet, à la fin du cinquième acte d'*Andromaque*, elle était épuisée : en rentrant dans les coulisses, elle tombait sur un siège, presque sans connaissance; et ses flatteurs de dire : « C'est admirable! elle s'impressionne au point d'en être malade!... » Rachel, alors, ne se rappelait pas les paroles de Talma que Samson lui avait données pour exemple. Un jour que celui-ci venait de jouer *Oreste*, un de ses amis vint à sa loge le féliciter. « Non, dit Talma, je ne suis pas content de moi : *je me suis fatigué*. — Et comment ne pas l'être après les fureurs d'Oreste? reprit l'ami. — Je pouvais, répondit Talma, être plus maître de ma voix et prendre des temps plus longs : revenez

la première fois que je jouerai le rôle, et vous verrez la différence. »

C'était avec chagrin que Samson voyait son élève s'écarter peu à peu de la bonne route; malgré la conduite du père, il portait toujours un vif intérêt à la fille. Ne pouvant plus la voir et lui donner ses conseils, il eut l'idée de les lui adresser en vers, et publia en 1839 une épître tirée à peu d'exemplaires. Je la transcris ici : le public jugera combien il y avait de bonté et d'affection pour elle dans ces conseils d'un professeur et d'un sincère ami.

ÉPITRE A MADEMOISELLE RACHEL

PAR M. SAMSON

DE LA COMÉDIE-FRANÇAISE

Eh bien! réalisant mon espoir prophétique,
Tu ressuscites donc la tragédie antique!
Une classique fièvre agite tout Paris :
La Grèce et Rome, objets des modernes mépris,

Ont revu leurs beaux jours, et la jeune merveille
Rajeunit le laurier de notre vieux Corneille.
D'un tendre souvenir rougissant et troublé,
Racine à tes accents reconnaît Champmeslé ;
Aménaïde en pleurs fait tressaillir Voltaire;
L'auguste Melpomène, autrefois solitaire,
Voit son temple assiégé par un peuple nombreux ;
Et, quand la porte s'ouvre, heureux, cent fois heureux
Les élus qui, heurtés, pressés à gauche, à droite,
Ont leur part de l'enceinte aujourd'hui trop étroite !
Quand ton œil éloquent, ta pénétrante voix,
Quand ton geste si simple et si noble à la fois
De tant de cœurs divers sait te frayer les routes,
De quels bruyants transports retentissent les voûtes !
Et quels cris de terreur, de surprise ou d'amour
Jette la foule émue, à te voir tour à tour
Ironique ou plaintive, emportée ou sereine,
Et cette faible enfant qui révèle une reine !
Qui ne plaindrait Monime et sa touchante ardeur
Que contient le devoir, que voile la pudeur ?
Amante de Cinna, pour le lâche Maxime
J'aime de ton mépris l'expression sublime.
J'aperçois Ériphyle : un oracle odieux
Fait peser sur ses jours la colère des dieux.
Camille brave un frère et sa joie inhumaine,
Plus amante que sœur, plus femme que Romaine.
Hermione à Pyrrhus, perfide sans remord
Répond par l'ironie : elle y joindra la mort.
J'entends Aménaïde, en sa fière imprudence,

Jeter à ses tyrans un cri d'indépendance.
C'est Roxane : voyez son rire menaçant
Que vont suivre les pleurs et qui promet du sang.
Que d'accents variés, de nuances savantes!
Ces tragiques beautés sous tes traits sont vivantes.
Poursuis, et, de ton art atteignant les hauteurs,
Brave les envieux, redoute les flatteurs,
Les flatteurs! fuis surtout leur race, que j'abhorre :
Au soleil des succès ils se hâtent d'éclore,
Et le talent, par eux dans son germe arrêté,
Expire avant les jours de la maturité.
Ils savent entourer d'un hommage idolâtre
La royauté du trône et celle du théâtre,
Double divinité respirant sur l'autel
La vapeur d'un encens qui lui sera mortel
Cette cour qui te suit, de tes succès charmée,
Aime en toi le talent moins que la renommée.
Ils diront : « Connais mieux, Rachel, ce que tu vaux :
« Laisse, sublime enfant, l'étude et les travaux.
« Tu n'en as pas besoin, Melpomène nouvelle,
« Et ton art de lui-même à tes yeux se révèle.
« Rien ne s'apprend : l'artiste est un prêtre inspiré,
« Et la scène tragique est le trépied sacré
« D'où tu lances au loin et tes regards de flamme
« Et les accents si vrais qu'improvise ton âme.
« Le talent vient d'en haut : c'est la manne des cieux
« Tombant dans le désert pour nourrir tes aïeux;
« C'est l'arbre des forêts qui grandit sans culture.
« Anathème aux pédants! ton maître est la nature.

« Marche à son seul flambeau, n'écoute que sa voix:
« L'étude est prosaïque, et le travail bourgeois. »
Mais aux calculs de l'art s'ils prodiguent le blâme,
A d'ignobles calculs ils formeront ton âme.
D'Aaron parmi nous la race existe encor,
Et le vrai Dieu pour elle est toujours le Veau d'or.
Sciences ou beaux-arts, esprit, talents sublimes,
Gloire, tout à leurs yeux n'est que francs et centimes.
Ils te répéteront qu'un sujet tel que toi
Ne doit pas se courber sous la commune loi,
Te diront du métier les règles souveraines,
Le secret des grands airs et celui des migraines,
Qu'un peu d'impertinence embellit le talent,
Que Clairon fut bégueule et Baron insolent.
Qui sait même, qui sait si leur voix ennemie
Ne te prêchera pas le vice et l'infamie?
Eh! n'avons-nous pas vu, dans nos temps de progrès
La Régence exciter de scandaleux regrets,
Et d'impurs écrivains vanter avec délices
Ces Phrynés qui, l'opprobre et l'orgueil des coulisses,
Étalaient avec faste aux yeux de l'univers
Leurs fronts, de diamants et de mépris couverts,
Elles que leurs faveurs à haut prix répandues
Distinguaient des beautés sur le pavé vendues?

Raucour eut tes succès, et la ville et la cour
Au précoce talent de la jeune Raucour
Prodiguaient, comme au tien, leurs bravos frénétiques;
La jeune idole avait ses prêtres fanatiques,

Immolant sur l'autel par eux-mêmes dressé
Et les talents du jour et ceux du temps passé :
Vierge pure, non moins que tragique sublime,
Avec l'enthousiasme elle inspirait l'estime;
Des fêtes, des salons, ornement obligé,
Elle charmait noblesse, et finance, et clergé,
Des gloires de l'époque on perdait la mémoire;
Un moment, de Paris ce fut la seule gloire,
Du public enivré les uniques amours ;
L'astre de Ferney même en pâlit quelques jours.
Des grandeurs du théâtre ô redoutable ivresse !
Au milieu des succès, l'orgueil et la paresse
Lui créèrent bientôt de dangereux loisirs :
Elle compta le vice au nombre des plaisirs.
Il flétrit à la fois son talent et son âme :
La vierge fut changée en courtisane infâme.
Ses vertus ajoutaient naguère à ses succès :
Plus tard on la cita pour ses honteux excès;
Et celle que la vogue avait déifiée,
Méprisée un moment, soudain fut oubliée.
Cette faveur acquise à ses premiers travaux,
Il fallut l'acheter par des efforts nouveaux;
Elle vit aux beaux jours succéder les orages :
Il fallut du sifflet dévorer les outrages,
Rebâtir avec peine et par des soins constants
La réputation croulée en peu d'instants.
La faveur du public est un trésor volage.
Du triomphe, Rachel, Rome avait marqué l'âge :
La reine des cités avait trop bien compris

Cette ivresse fatale à de jeunes esprits.
Que dis-je? Un de ses fils, gonflé par la victoire,
Sous les arcs triomphaux promenait-il sa gloire,
Le héros entendait d'insolentes rumeurs
Se mêler sur sa route aux publiques clameurs.
A la suite du char, une troupe railleuse
Tempérait les excès de sa joie orgueilleuse;
Et d'un rire moqueur l'inévitable son
Même au sein du triomphe apportait la leçon.

Non que pour modérer un juste enthousiasme
J'invoque l'ironie et son cruel sarcasme :
Si ton triomphe est beau, c'est qu'il est mérité;
Mais souffre la critique, aime la vérité.
Préfère, en écoutant une raison plus saine,
Aux succès du salon les bravos de la scène.
Crains même le public, dont les transports bruyants
Éclatent quelquefois pour des défauts brillants.
Que de prudentes voix t'avertissent sans cesse
D'éviter deux écueils, l'enflure et la bassesse!
Lorsque des passions le feu séditieux
Anime tes accents, tes gestes et tes yeux,
Sois imposante et calme au fort de la tempête;
Même en livrant ton cœur sache garder ta tête :
Mot profond par Molle si souvent répété!
Pour parvenir au faîte où lui-même est monté,
Unis à la chaleur une raison puissante :
Il faut que l'esprit juge, il faut que l'âme sente.
Ce double privilège, et si rare et si beau,

Fait Garrick au théâtre, ailleurs fait Mirabeau.
Nous lui devons Baron, l'élève de Molière;
Lecouvreur, qui trop tôt termina sa carrière;
Le sublime Lekain, et le Garrick français,
Préville, et ce Talma dont j'ai vu les succès,
Qui, s'il vivait encore, heureux de te connaître,
T'aurait enseigné l'art qu'il pratiquait en maître,
Lui qui vit son talent par les ans respecté
(La vieillesse pour lui fut la maturité);
Monvel qui l'instruisit au secret de bien dire,
De ménager sa voix, de la savoir conduire,
D'en corriger les sons ou rauques ou perçans,
De bien montrer la phrase en arrêtant le sens,
De la faire nombreuse et non pas cadencée,
D'aller chercher le mot qui contient la pensée,
Et, d'un accent moins fort marquant vingt mots divers,
De le faire jaillir comme en dehors du vers;
De mépriser, cœur fier et généreux artiste,
Ces applaudissements dont le bon goût s'attriste;
De savoir retenir, de retrouver plus tard
Ces effets imprévus qu'on ne doit point à l'art,
Que la nature seule inspire et nous révèle,
Mais que l'art enregistre, imite et renouvèle.
De mille autres secrets que Talma t'eût transmis,
Le premier, c'est d'avoir, Rachel, de vrais amis,
Et, fuyant de l'orgueil la pente trop funeste,
D'être, dans les succès, prévoyante et modeste.
Sa voix, pour diriger ta jeunesse et tes pas,
Aurait l'autorité que la mienne n'a pas.

Eh! qui n'excuserait quelques moments d'ivresse?
La fortune te rit, la gloire te caresse;
Mille mains à l'envi préviennent tes désirs,
Et tu perds ta gaîté dans le sein des plaisirs.
De présents somptueux ta demeure assiégée
En un riche bazar est aujourd'hui changée.
Pressé dans ton salon, le faubourg Saint-Germain
Sollicite l'honneur de te baiser la main.
Parmi les grands du jour, toi nouvelle venue,
Ta royauté récente est partout reconnue,
Et l'Europe, rendant hommage à tes grandeurs,
Te vient faire la cour par ses ambassadeurs.
Ces pièges séduisants tendus à ta faiblesse,
Qui n'y succomberait?... Pauvre enfant, je te laisse
De tes prospérités t'enivrer à longs traits;
Mais aux jours du malheur tu me retrouverais.

CHAPITRE VI

Entretien de M. Custine et de Rachel. — Découragement de Rachel. — Son chagrin. — Sa modestie. Conseils inexécutables. — Mlle Mars élève de Monvel. — De l'influence attribuée aux auteurs sur les acteurs. — Monsieur Legouvé grand lecteur.

A la fin de cette année, les auteurs, mécontents de ne pas voir leurs pièces jouées, et désirant surtout avoir Rachel pour interprète de leurs œuvres, lui avaient fait des rôles qu'ils lui proposèrent ; mais elle, avec son tact infini, prévoyant la difficulté qu'elle aurait à créer seule ces rôles et craignant surtout d'être inférieure à ce qu'elle avait

été, les refusait tous, prétextant de l'impossibilité où elle était d'abandonner ses vieux classiques, dans lesquels elle se sentait à son aise. Une partie de la presse l'en félicita, mais l'autre la blâma et protesta au nom de l'école moderne. Il y avait déjà deux ans qu'elle jouait les mêmes rôles : quoique ses recettes fussent aussi belles, le besoin se faisait sentir de varier un peu le répertoire. Elle joua *Esther*, mais ce rôle n'avait pas été étudié entièrement ; son succès n'égala pas ceux qu'elle avait obtenus dans ses premières créations ; elle sentit elle-même qu'elle y avait été faible. La critique arriva, elle en fut vivement affectée. Quelques jours après, M. le marquis de Custine vint la voir : il la questionna avec le plus vif intérêt sur la cause de ses souffrances, dues peut-être à la fatigue.

— Non, dit-elle : chez moi le moral est plus malade que le physique.

Pensant alors aux articles malveillants qui avaient paru dans le *Journal des Débats*, il ne douta pas que ce ne fût là cause de sa tristesse et lui dit :

— Vous avez grand tort de vous affecter pour des articles de journaux plus ou moins justes : à votre place, je ne les lirais pas, et surtout je ne m'en affligerais pas.

— Sans doute, ils me font de la peine, dit-elle, mais j'en éprouve une bien plus grande en voyant que je ne fais pas de progrès : si je ne dois plus avoir les mêmes succès, je ne resterai pas huit jours au théâtre.

— Voilà l'effet des critiques de mauvaise foi et malveillantes : elles vous troublent plus que vous ne croyez vous-même.

— Autrefois, je pouvais lutter : je vous l'ai prouvé dans *Bajazet*; maintenant, je ne le puis plus.

— D'où vient ce changement?

— J'avais un maître (ici la voix se brise et les larmes commencent à couler). Quand Janin me critiquait si violemment dans son feuilleton, après m'avoir tant protégée, mon maître me rendait du courage; je suis trop jeune pour me passer de conseils.

« Ici, dit M. de Custine, l'admiration me fit venir les larmes aux yeux. Le besoin du maître avoué par l'élève est le cachet du génie, de même qu'une preuve de médiocrité c'est de se croire maître avant d'avoir été disciple. » Puis il reprit :

— Eh bien! si vous avez perdu votre maître, cherchez-en un autre.

— Il n'y en a qu'un pour moi : je n'a-

vais de confiance qu'en M. Samson. (En disant cela, un déluge de larmes inonde son visage et ses mains.) Puis, continuant :

— Je lui dois tout ; il m'a reçue misérable, il m'a donné des leçons pour rien, il m'a faite ce que je suis, il m'a traitée comme sa fille, sa famille était la mienne ; je n'étais heureuse que chez lui, avec ses filles : maintenant, j'ai tout perdu !

— Eh bien ! reprit M. de Custine, que l'attendrissement gagnait encore une fois, ne pouvez-vous reprendre des leçons de M. Samson? Je ne le connais pas, mais, d'après tout ce qu'on m'a dit de lui, je suis persuadé que lorsqu'il saura qu'il vous est nécessaire, vous parviendrez à le toucher, et qu'il vous rendra toute sa bienveillance, malgré les justes sujets de plainte qu'il croit avoir.

— Ma mère m'a dit que si je remettais

les pieds chez lui, je ne rentrerais plus ici.

— Votre carrière est votre vie et celle de votre famille : parlez franchement et fermement à vos parents, vous les déciderez peut-être.

— Non! ma mère me répète sans cesse qu'elle mourrait si je me réconciliais avec la famille Samson.

— Elle n'en mourra pas, soyez-en certaine, mais c'est vous qui mourrez, dévorée par votre génie et par le regret de votre vocation manquée.

— Si j'avais pu assurer un sort à ma famille, je mourrais de bon cœur; aujourd'hui, je laisserais, du moins, un nom : dans quelques années peut-être mourrai-je oubliée.

— Mais que faire? Voulez-vous me charger de parler à vos parents?

— Vous n'auriez pas plus de pouvoir

que moi sur eux; vous troubleriez notre intérieur sans profit pour moi.

— Au fond, vos parents n'ont d'autres intérêts que les vôtres.

— Ils me parlent sans cesse de choses qui ne m'intéressent pas.

— Eh bien! tâchez de vous suffire à vous-même : avec l'enthousiasme que vous avez pour l'art, on finit toujours par devenir ce qu'on peut être.

— Je me sens née pour aller très haut, mais je ne puis m'élever seule; je suis trop inexpérimentée, trop jeune...

M. de Custine, l'interrompant :

— Voici la première fois que j'entends une personne dire qu'elle est trop jeune pour apprendre quelque chose! Cherchez vos effets en vous-même.

— Je trouverai des effets à propos d'un mot, mais l'ensemble d'un rôle nouveau

m'épouvante. M. Samson avait un esprit si élevé, si lumineux! Il m'éclairait sans jamais me gêner; il m'indiquait des mots, des cris de nature que je rendais ensuite à ma manière; ses intonations me revenaient à la scène, où je les reproduisais comme par inspiration.

— Cherchez-en de nouvelles, en lisant vos rôles avec une attention profonde.

— Nous étions deux à faire ce travail : jamais je ne jouais sans répéter avec lui, le matin : chaque leçon avec lui me donnait de nouvelles idées, et la nuit, après avoir joué, je repassais mon rôle et je travaillais, toute seule, malgré moi... J'ai tout perdu!... (Ici, les larmes abondent.)

Et M. de Custine, tout ému, lui dit :

— Que puis-je donc faire pour vous aider?

— Rien. Me laisser pleurer et m'écouter,

comme vous le faites. Ma place était celle de sociétaire de la Comédie-Française. Que m'importe de gagner quelques mille francs de plus ou de moins par an. En refusant de m'engager, on m'a fait de mes camarades des ennemis, et rien ne me dédommagera du secours dont on m'a privée. Pourvu que j'aie de quoi vivre, je suis contente ; je n'existe que pour mon art, mais ici on ne pense qu'à l'argent !

— Tant mieux pour vous ! Laissez votre famille s'occuper de vos intérêts, et ne vous occupez que de vos rôles ; au reste, l'amour arrangera ou dérangera bientôt tout cela : vous vous prendrez de belle passion pour quelque jeune moustache, et Dieu sait ce que l'amour fera de vous ! où l'amour vous conduira !

— Vous vous trompez, dit-elle : c'est, jusqu'à présent, ce qui m'occupe le moins.

« Cette parole était accompagnée d'un regard, ajoute M. de Custine, dont je n'essaierai pas de peindre la sévérité. » Laissant ce sujet de côté, il reprit :

— A défaut de maître, les auteurs vous instruiront : ce sont eux qui ont conduit M^{lle} Mars au comble de l'art.

— Oui, ils sont bons pour faire jouer leurs propres ouvrages.

En quittant Rachel, M. de Custine rentra chez lui, et, tout pénétré de cette conversation qu'il venait d'avoir avec la grande tragédienne, il se mit à l'écrire entièrement, probablement avec l'idée qu'il avait de la faire parvenir à Samson. En effet, quelque temps après, mon mari reçut la visite de M. de Custine, qu'il n'avait jamais vu. Ce dernier lui dit qu'il venait avec l'espoir d'opérer une réconciliation entre le professeur et l'élève ; il raconta sa visite

à Rachel, l'impression profonde qu'il avait éprouvée en la voyant si malheureuse, combien il avait admiré cette jeune fille, si haut placée dans l'opinion publique, se rabaissant elle-même avec une modestie bien grande et bien rare, déclarant qu'elle était trop jeune pour se passer d'un professeur, qu'il n'y en avait qu'un seul au monde pour elle et que c'était M. Samson.

— Tous les détails de cette conversation, dit-il, j'ai voulu les transcrire en arrivant chez moi : permettez-moi, monsieur Samson, de vous les envoyer dès que je les aurai terminés. Je vous jure que j'ai dit toute la vérité, que je n'ai ni ajouté ni retranché rien à notre entretien; je tiens surtout à vous convaincre que vous n'avez pas affaire à une ingrate, et j'espère que, voyant son chagrin, vous ne l'abandonnerez pas.

Il nous quitta en promettant d'envoyer ce petit travail dans quelques jours : il s'en passa quinze. Au bout de ce temps, Samson recevait de M. de Custine une lettre ainsi conçue :

J'espère, Monsieur, que vous ne m'avez pas soupçonné d'oubli ou d'indifférence en voyant le retard que j'ai mis à accomplir ma promesse. Vous savez ce que c'est qu'un déménagement de livres : il a fallu du temps pour retrouver cet article et du temps pour le faire copier. Je tenais à en garder l'original, parce que la conversation dont vous lirez le récit exact est ce qui m'a le plus attaché à M^{lle} Rachel, que je connaissais fort peu à cette époque. Il y a bien longtemps que je tenais à vous communiquer cette preuve de la reconnaissance de votre élève : je vous ai dit pourquoi je n'ai pu satisfaire ce désir; il me reste à vous demander la permission de me rappeler à votre souvenir lorsque je serai fixé à Paris. La manière dont nous avons fait connaissance n'est point ordinaire, et j'aurais trop de

regrets si ce rapprochement n'aboutissait qu'à une simple rencontre du monde.

Recevez, je vous prie, l'assurance de ma considération la plus distinguée.

A. DE CUSTINE.

Saint-Gratien, 24 mai 1839.

Après avoir lu cet écrit volumineux, dont j'ai retranché plus de la moitié, concernant les réflexions de M. de Custine tant sur la presse que sur Rachel, n'ayant voulu garder que ce qui avait rapport à elle et Samson, nous reconnûmes en effet la vérité de ce qu'elle avait dit, car M. de Custine, ignorant complètement tout ce qui s'était passé entre nous, n'aurait pu l'inventer; d'ailleurs, la plupart des phrases de cette conversation avaient été déjà dites par Rachel, celle-ci entre autres :

— Si M. Samson m'abandonnait, je ne resterais pas huit jours au théâtre.

Nous fûmes très touchés de son chagrin, moi surtout qui l'aimais si tendrement, et je me mis à pleurer. Puis, tout en appréciant la délicatesse du procédé de M. de Custine, nous ne pûmes nous empêcher de sourire en voyant son ignorance de l'art dramatique. Cet homme qui admirait Rachel sans la comprendre représentait à nos yeux une partie de l'entourage de la jeune tragédienne; il est étonné de lui entendre dire exactement la vérité; il admire avec raison cette extrême modestie, il en est stupéfait, et, dit-il: « Le besoin du maître avoué par l'élève est le cachet du génie ». Cependant, il lui répond naïvement : « Si vous avez perdu un maître, cherchez-en un autre »; comme on aurait pu lui dire, si elle regrettait sa cou-

turière : « Cherchez-en une autre ! » Encore aurait-elle pu répondre, si elle lui reconnaissait du talent : « D'autres ne m'habilleront pas comme elle ». Aussi sa réponse, en parlant de son professeur, fut : « Il n'y en a qu'un pour moi... »

En la voyant inondée de larmes, très ému lui-même, il trouve encore ce nouveau conseil à lui donner : « Tâchez de vous suffire à vous-même ; avec l'enthousiasme que vous avez pour l'art, on finit toujours par devenir ce qu'on peut être ». Et lorsqu'elle lui répond : « Je suis trop jeune, trop inexpérimentée ; je me sens née pour aller très haut, mais je ne puis m'élever seule », à ces mots, il ne trouve à dire que : « Cherchez vos effets en vous-même, en lisant vos rôles avec une attention profonde ».

Ainsi, tout ce que lui dit cette jeune fille

ne peut l'éclairer; il ne comprend pas qu'il faut une étude très approfondie pour composer et nuancer des caractères si différents. Comment Rachel aurait-elle pu le faire, dépourvue d'instruction comme elle était?

M. de Custine, pour dernier conseil, lui donne celui-ci :

— Appuyez-vous sur les auteurs : ce sont eux qui ont conduit Mlle Mars au comble de l'art.

Il ignorait sans doute que cette célèbre comédienne était la fille et l'élève de Monvel, acteur célèbre et le premier diseur de son époque. La réputation de Mlle Mars datait de bien loin, car elle a joué jusqu'à plus de trente ans les rôles d'ingénuités, dans lesquels elle était incomparable. Ses rôles étaient principalement de l'ancien répertoire, et, par paren-

thèse, on jouait bien rarement à cette époque des pièces nouvelles : ce n'était donc pas aux auteurs qu'elle devait son talent, mais bien à Monvel, qui lui avait appris tous les secrets de son art, la manière de poser sa voix dans le médium, de la conduire graduellement dans des tons plus élevés pour revenir encore dans le médium, de détacher le mot, ce qui produisait toujours chez elle le plus grand effet. Plus tard, quand elle prit l'emploi de jeune premier rôle, elle étudia avec Fleury, le premier comédien de l'époque et le meilleur professeur. Ils jouèrent ensemble tout l'ancien répertoire, et les jours où leurs deux noms figuraient sur l'affiche étaient des jours de fête; la salle alors était remplie. Dans l'intervalle de l'ancien répertoire, M^{lle} Mars a créé des rôles nouveaux : *l'École des vieillards,*

Valérie, *Mademoiselle de Belle-Isle*, mais ce ne furent certainement ni Casimir Delavigne, ni Scribe, ni Alexandre Dumas qui l'aidèrent de leurs conseils pour arriver à l'apogée de sa gloire. Je ne veux pas nier pourtant que les auteurs ne puissent être très utiles aux comédiens, par leurs conseils, pour bien faire comprendre un rôle, mais rarement pour le rendre.

Plusieurs d'entre eux ne savent même pas bien lire leurs ouvrages et ont besoin de gens du métier pour les remplacer au Comité de lecture. En cela ils ont bien raison, car la façon dont une pièce est lue peut avoir une grande influence sur la décision du Comité. Il y a pourtant des auteurs qui lisent fort bien ; je mettrai à leur tête M. Legouvé, qui est un lecteur hors ligne : il ne se borne pas à bien lire, il dit parfaitement. Lorsqu'il fait des confé-

rences, il les apprend par cœur et les dit avec un naturel exquis ; il semble causer avec son public. Sans atteindre à cette hauteur, il y en a encore beaucoup qui lisent bien leurs ouvrages. Scribe était de ce nombre ; cependant il lui arrivait souvent de dire aux répétitions à ses acteurs : « Je crois qu'il y aurait un effet à faire dans cette scène ou dans ce mot » ; mais il ne pouvait pas l'indiquer : c'était à l'acteur de chercher à trouver l'inflexion qui convenait à l'auteur. Ceci me rappelle une anecdote qui eut lieu lors des débuts de Mlle Plessy, devenue plus tard Mme Arnould ; elle répétait une pièce de Scribe intitulée *Une Passion secrète*, qu'elle devait jouer pour son second début. Elle n'avait alors que quatorze ans et demi, jolie comme un cœur, avec un charmant organe et les plus grandes dispositions, Scribe était en-

chanté de la manière dont elle jouait son rôle; pourtant il y avait un mot qui ne le satisfaisait pas entièrement : il sentait qu'elle devait y faire plus d'effet, mais ne pouvait lui indiquer la manière de le dire; il en parla à Samson, qui aussitôt :

— Je suis de votre avis, vous voudriez, n'est-ce pas? qu'elle le dît ainsi...

— Oui! c'est cela! fit Scribe.

— Eh bien! soyez tranquille, lui répondit Samson : je vais le lui faire étudier, et je pense que vous serez satisfait.

M^lle Plessy avait la faculté de retenir et d'exécuter facilement les inflexions qu'on lui avait données; cependant elle eut beaucoup de mal à dire ce mot tel que son professeur le désirait. Enfin elle y parvint, et l'auteur se montra satisfait.

Le jour de la représentation arriva : elle eut un grand succès dans son rôle. J'étais

aux premières loges découvertes; dans la loge à ma droite, se trouvaient plusieurs messieurs : lorsque arriva ce mot, qui fit le plus grand effet, l'un d'eux cria « Bravo ! » en applaudissant beaucoup, et, se tournant vers les autres :

— Voilà un mot, dit-il, qui certainement ne lui a pas été seriné !

Telle est la justice que la plus grande partie du public rend au professeur ! Lorsque l'élève dit naturellement, cela ne lui a pas été enseigné; si l'élève a des défauts, cela tient au maître; et la conclusion de ceci, c'est qu'on peut s'en passer. M. de Custine pensait ainsi, puisqu'il est si étonné que Rachel pleure de ne plus avoir le sien. Ce qu'il a fait de mieux pour elle, c'est d'avoir eu l'idée de transcrire leur entretien et de venir le communiquer à Samson. Comme je l'ai dit plus haut, nous

fûmes très touchés des expressions de la reconnaissance de Rachel et de sa grande affection pour notre famille : pour moi je le fus à tel point que je ne pus m'empêcher de pleurer.

Outre que Samson et moi nous n'avions aucune raison de douter de la véracité du récit de M. de Custine nous reconnaissions parfaitement dans ce récit les circonstances qui avaient amené notre brouille avec Rachel, circonstances que M. de Custine n'avait pu deviner. Samson s'empressa donc de prier notre ami Jolivet, lequel voyait Rachel au foyer des artistes du Théâtre-Français pendant le cours de ses représentations, de dire de notre part à la pauvre affligée quelques bonnes paroles d'amitié.

M. Jolivet s'occupa aussitôt de cette mission, et Samson reçut bientôt de Rachel

la lettre la plus tendre et la plus respectueuse. La voici textuellement :

Mon cher monsieur Samson,

Il m'est impossible de laisser passer le premier jour de cette année sans vous écrire tous mes regrets, tous mes chagrins, d'une si triste et si longue séparation; sans vous dire ce qu'il y a dans mon cœur d'affection et de reconnaissance pour vous, de respect pour M^me Samson, d'amitié pour vos filles. — Non, je ne puis croire que nous restions ainsi brouillés l'un et l'autre, que vous persistiez à n'être plus rien pour moi, à ne plus me compter. Je ne puis revenir sur un passé qui me désespère; mais est-il donc vrai que j'ai eu des torts envers vous, des torts si graves qu'ils nous séparent pour toujours? Cela n'est pas possible, et je me dis que cela ne peut pas durer longtemps encore. Vous savez bien, mon cher monsieur Samson, que je suis allée chez vous plusieurs jours encore après que mes parents n'y étaient plus admis; vous savez bien que j'ai balancé longtemps entre eux et vous.

Mais vous qui avez des filles si bien élevées et qui vous aiment, pensez-vous me blâmer d'avoir enfin préféré mon père et ma mère, quand les choses en étaient venues qu'il fallait choisir entre eux et vous? Jamais je n'oublierai tout ce que vous avez fait pour moi. Je dirai partout que, s'il est vrai que je suis quelque chose aujourd'hui, c'est à vous que je le dois; ma reconnaissance durera autant que ma vie. Que puis-je, je vous le demande, à vous qui m'avez autrefois donné de si bons conseils pendant mes longues maladies? C'était un bien grand chagrin pour moi de ne pas vous voir, de ne pas recevoir les soins de vos filles, qui étaient mes meilleures amies ou plutôt mes sœurs, et qui, j'en suis bien sûre, m'aiment encore, moi qui ai tant d'attachement pour elles. — Enfin, mon cher monsieur Samson, si j'ai eu des torts involontaires, croyez bien que mes sentiments pour vous sont toujours les mêmes et ne changeront pas. Je suis aujourd'hui la même qu'il y a deux ans. Je me flatte que vous n'attendrez pas à revenir à moi que j'aie besoin de vous, comme vous le disiez dans votre épitre en vers. Et d'ailleurs, n'ai-je pas toujours besoin de vos bons conseils? Ils m'ont

donné la force de paraître sur la scène ; ils m'ont assuré la bienveillance du public, m'ont enfin ouvert la carrière et donné les moyens de m'y soutenir.

Recevez, je vous prie, pour vous et tous les vôtres, mes vœux les plus sincères, mes souhaits les plus tendres, et, si le Ciel m'entend, qu'il vous accorde à tous le bonheur que vous méritez et me rende dans votre cœur la place que je n'ai pas mérité de perdre.

<div style="text-align:right">Rachel Félix.</div>

1er janvier 1840.

P.-S. — Je ne fermerai pas cette lettre sans vous dire que vous avez pensé qu'il était convenable que je fusse sociétaire et que je ne démentirai pas ce que votre amitié pour moi avait désiré. Je serai donc sociétaire. Il est vrai que je dois laisser à mes parents les soins de régler, jusqu'à ma majorité, ce qui concerne mes intérêts. J'espère bien que vous trouverez cela raisonnable.

CHAPITRE VII

Voyage de Samson à Rouen avec sa fille. — Attentions de Rachel. — Nouveaux dissentiments suivis de repentir.

Après cette lettre de Rachel, inutile de dire que le raccomodement eut lieu. Elle vint bientôt se jeter aux genoux de Samson, qui la reçut dans ses bras, d'où elle passa dans les miens.

On s'embrassa, on pleura, et tout fut pardonné. C'est après ce raccommodement qu'elle étudia avec son professeur le rôle de Pauline dans *Polyeucte*.

Dans le nouvel engagement que le père

de Rachel avait contracté pour elle à la suite du procès, il avait été stipulé, outre les appointements de soixante mille francs, un congé de quatre mois par année. Mais, pendant la cessation de ses leçons, cessation qui avait duré près de deux années, elle n'avait pas usé de ce congé pour aller en province : la peur épouvantable qu'elle avait alors en jouant l'empêchait d'aborder un nouveau public.

Ce ne fut qu'en 1840, après la réconciliation, qu'elle se décida à accepter des engagements.

Trois mois après, elle partait pour Rouen, bien que le public rouennais lui fît peur. Samson la rassura et lui promit une lettre pour M. Richard, un de ses amis, journaliste très influent, très obligeant et très lettré, dont la femme tenait un des premiers hôtels de Rouen.

— Descendez-là hardiment, lui dit Samson et soyez sûre que mon ami M. Richard fera tout pour vous rendre le séjour de Rouen très agréable.

— Il le serait bien plus dit-elle si vous y veniez.

Samson lui dit que peut-être il irait, emmenant avec lui notre fille Adèle, dont la santé avait besoin d'un changement d'air. Alors Rachel quitta Samson en le remerciant de l'espoir qu'il lui donnait, et en lui disant qu'aussitôt à Rouen elle lui écrirait pour lui rappeler sa promesse. Elle le fit en effet aussitôt son arrivée dans la patrie de Corneille, où, par une coïncidence heureuse, elle devait débuter le jour même de la naissance de l'auteur des *Horaces* et de *Polyeucte*, et je donne ici la lettre qu'elle lui écrivit à ce sujet.

De Rachel à Samson

Rouen.

Mon cher et bon maître,

Je n'ai pourtant pas encore reçu un mot de vous. M^{me} Samson et votre fille Adèle m'ont écrit que vous répétiez en ce moment tous les jours. Si cela continue, je maudirai ce théâtre. Ainsi, si vous ne voulez pas que je lui donne ma malédiction, il faut vous mettre tout de suite à votre bureau, prendre une grande feuille de papier et une bonne plume, si c'est possible, et vous m'écrirez... Au fait, non, cherchez vous-même, pourvu qu'elle soit bien bonne et bien tendre; enfin je veux une longue longue lettre, entendez-vous?

C'est Roxane qui commande : il faut lui obéir. Ne vous plaignez pas de ce ton bref. c'est vous qui me l'avez appris.

Si mes ordres ne s'exécutent de point en point, je vous envoie Monsieur Richard qui vous

amènera dans cette vilaine ville de Rouen et
alors je me charge du reste. Et, à propos de
Monsieur Richard c'est un homme qui... un
homme que... un homme enfin. Je ne puis
vous rendre ni vous écrire tout le mal qu'il s'est
donné il est vrai que votre lettre à tout fait, j'ar-
rive le soir à minuit à Rouen le lendemain après
Corneille je vais le trouver, il parait qu'il m'avait
reconnu de sa fenêtre. Il descend précipitam-
ment ses escaliers il vient au devant de moi
avec cet air qui comme vous le disiez fort
bien me mettrait tout de suite à mon aise et cela
ne manqua pas dès qu'il fut près de moi il me
dit : c'est de la part de Monsieur Samson n'est-ce
pas? ma foi Monsieur, vous avez deviné lui re-
pondis-je, car voici une lettre de lui. Donnez,
donnez! à peine la tirai-je de ma poche qu'il
me l'arracha précipitament. Je vous avoue
qu'un instant je le crus fou, après en avoir lu
quelques mots il poussa avec un accent vrai que
je comprends si bien depuis que je vous con-
nais, un : O mon Dieu! que je suis content. Je
suppose que c'est l'annonce de votre arrivée à
Rouen qui lui fit pousser ce dernier cri de joie

enfin me voyant moi même interdite de l'exaltation de cet homme il s'en aperçu et me demanda pardon de ce mouvement d'abandon que je trouvais si naturel. Enfin nous parlons assez de vous et de votre famille il disait des choses impossibles à écrire. Voilà un ami comme il y en a peu mais aussi depuis ce moment je l'aime presqu'autant que vous allons il ne faut pas mentir je l'aime beaucoup mais pas encore comme vous. Le lendemain il vint me rendre ma visite et me proposa ses services que j'acceptai avec empressement. De là il me conduisit chez des personnages très haut placés dans le pays et qui m'accueillirent parfaitement bien et puis chez le préfet ou l'on parla presque tout le temps de vous, Monsieur Richard était là jugez si la conversation fut en votre faveur je n'ai pas encore joué. La fatigue du voyage et puis un motif plus noble m'a fait retarder mes représentations. L'anniversaire de la naissance de Corneille est le 6. J'ai donc prié le Directeur de vouloir bien commencer le cours de mes représentations à dater de ce jour et il a accepté.

Au revoir mon bon Monsieur Samson surtout

n'obliez pas mes ordres. Il me faut une longue et bonne lettre.

Votre dévouée et sincère
<div style="text-align:right">RACHEL.</div>

Rouen, 4 juin 1840.

Nous reproduisons cette lettre avec ses fautes d'orthographe et son manque absolu de ponctuation. A mesure, on voit le style et l'orthographe changer d'année en année.

Peu de temps après, Samson partit avec notre fille Adèle pour la rejoindre. Rachel fut prévenue de leur arrivée pour le lendemain matin, six heures. A cinq heures, elle était levée pour venir à leur rencontre. Elle éprouvait un véritable bonheur de revoir son professeur et ne savait que faire pour le lui témoigner, cherchant à deviner ses moindres désirs, ne laissant pas aux domestiques de l'hôtel le soin de

le servir, voulant qu'il ne fût servi que par elle.

Samson fut obligé de se fâcher pour l'en empêcher. Cependant toutes ces marques d'amitié le touchèrent profondément. Ce qui redoublait encore la joie de Rachel, c'était la présence de ma fille Adèle, que Rachel aimait beaucoup. Les premiers jours se passèrent en parties de plaisir, et M. Richard les accompagnait partout. Inutile de dire le bonheur qu'il eut à revoir Samson et l'affection qu'il témoigna à notre fille. Tout le monde paraissait heureux, on ne se quittait presque pas; mais ce bonheur ne devait pas durer longtemps. Un jour que l'on devait faire une excursion dans les environs, Samson reçut le matin un mot de Rachel où elle peignait son désespoir. Son père lui avait fait une scène la veille sur son attachement à no-

tre famille qu'elle ne quittait plus, tandis que sa propre famille semblait ne plus exister pour elle. Il lui dit que c'étaient sans doute les conseils de Samson qui la détournaient de sa famille, lui rappelant l'affront qu'il avait reçu chez lui lorsqu'il lui avait fermé sa porte ; bref, il lui défendait positivement toutes relations intimes avec nous tant qu'elle serait mineure. Cette lettre se terminait, comme toutes celle de Rachel à nous adressées, par l'assurance de sa tendresse pour nous et par le profond chagrin qu'elle éprouvait de cette nouvelle rupture. A dater de ce moment, Samson et sa fille, qui n'étaient venus à Rouen que pour elle et d'après ses instances réitérées, ne la virent plus ; ils m'écrivirent ces détails, et je retrouve dans une de mes lettres écrites à mon mari mon impression de cette rupture.

Je plaignais la pauvre Rachel, m'imaginant le chagrin qu'elle devait avoir, et je lui en voulais bien un peu, car dans plusieurs occasions, je l'avais vue agir avec beaucoup d'adresse, et je trouvais que dans cette circonstance elle en manquait totalement.

Connaissant la jalousie de ses parents, ne devait-elle pas se partager un peu entre eux et nous? Mais elle ne savait rien faire à demi. Tout ou rien. C'étaient d'abord des tendresses, des démonstrations : elle ne pouvait vous quitter; puis elle en arrivait à ne vous plus écrire que pour obéir à ses parents : elle avait promis de ne plus vous revoir. Cette faiblesse de caractère me faisait craindre beaucoup pour elle. Quelques jours après, Samson reçut encore une nouvelle lettre de Rachel, qui lui reprochait de l'avoir abandonnée.

Lorsqu'en 1841 Rachel commença à utiliser ses congés en donnant des représentations en province et à l'étranger, elle écrivit à mon mari, à moi et à notre fille Adèle.

Je publie ici une partie de ses lettres. Elles ne peuvent manquer d'intéresser vivement le lecteur. Je les publie sans coupure et j'en possède les autographes; elles ont toutes le caractère de spontanéité, d'originalité, qui était propre à Rachel. Elles témoignent toutes de sa modestie, de sa persévérance dans l'étude au milieu des plus grands succès et de son affection respectueuse pour mon mari et pour moi. Il ne s'y trouve pas un seul mot amer pour quiconque, enfin elle témoigne de l'amour pour l'art qui a dominé sa vie. A elles seules elles seraient la plus belle apologie du caractère de Rachel.

Ces précieuses lettres détruisent de fond

en comble la légende qu'on a tenté d'établir dans un gros volume d'un grand critique, légende qui consiste à établir que Rachel n'a pas eu de professeur. Je lui pardonnerais volontiers cet écart d'imagination si son résultat ne tendait à prouver que Samson en a menti.

Je n'aurais jamais pensé écrire ce livre si je n'avais eu en mes mains de telles pièces à l'appui, lesquelles pièces en forment du reste la partie la plus intéressante puis que ici Rachel se peint elle-même.

CHAPITRE VIII

Rachel en tournée. — Ses lettres de Rouen, Marseille, Lyon, Londres et Bordeaux.

8 août 1841.

Voici une lettre adressée par Rachel à son professeur à la veille de ses tournées. Elle n'a pas de date, et fut écrite à la hâte sur le revers d'un bulletin de répétition :

Mon cher monsieur Samson,

Je voulais encore aller vous embrasser et vous remercier avant mon départ ; mais, étant restée à la cámpagne jusqu'au dernier moment, il m'a fallu largement la journée d'hier pour

terminer mes préparatifs de voyage : cela ne m'a pas empêchée de songer à mon beau filleul, qui, j'espère, aura brisé à mon retour les affreuses choses que je lui envoie.

Je pars ce matin à deux heures précises. Je suis plus qu'étonnée du peu de fatigue que m'a laissée la soirée de lundi. Je ferai mon possible pour être à Paris dans les premiers jours d'août, pour vous avoir pendant le beau temps à Marly plusieurs jours. Vous me l'avez promis.

Au revoir donc, mon cher monsieur Samson. Votre dévouée Rachel vous embrasse comme elle vous aime.

<div style="text-align:right">RACHEL.</div>

Rachel à Samson,

<div style="text-align:right">Marseille.</div>

Mon cher monsieur Samson,

Vous avez déjà eu de mes nouvelles par Caroline et Adèle : depuis, rien de nouveau ne s'est passé ici. Mes représentations roulent sur un petit nombre de pièces, les auteurs ayant eu tout à apprendre depuis mon arrivée. C'est Camille qui jusqu'à présent a eu les honneurs,

demain je jouerai *Phèdre*, et peut-être *Horace* pour la clôture.

Je vous dirai qu'un de mes amis, sachant me faire plaisir, m'a apporté une pièce de lord Byron intitulée *les foscarés*. J'ai lu avec intérêt cette œuvre, qui a quelque rapport avec la votre [1]; mais ce que je connais déjà du vieux doge et du rôle de Thérésa me fait préférer beaucoup le *Foscari* Samson. J'espère qu'au mois de septembre vous me lirez au moins quatre actes.

Dites-moi comment a réussi dans la tragédie votre nouvelle co-sociétaire. Les journaux sont pour et contre : j'attends que vous ayez prononcé pour faire mon opinion.

Je me suis beaucoup ménagée pendant mon séjour à Marseille, et cependant je me sens fatiguée. Les représentations en province m'épuisent beaucoup plus que celles de Paris. Aussi j'ai refusé net toutes les propositions qui m'ont été faites pour Toulouse, Aix, Montpellier, Nîmes. Je vais tout simplement remplir mon

1. *Foscari*, tragédie en cinq actes et en vers, dont Samson a fait la lecture au comité du Théâtre-Français, et qui fut reçue à corrections : Rachel devait y jouer le rôle de Thérésa, belle-fille du doge.

engagement à Lyon, après quoi j'userai du reste de mon congé pour aller faire en Suisse un vrai voyage de santé. Je vous promets des impressions de voyage moins spirituelles que celles de votre ami Dumas, mais plus vraies.

Adieu, mon cher monsieur Samson : une lettre de vous me ferait grand plaisir. Cependant, si vous voulez me promettre d'employer le temps que vous mettriez à m'écrire pour faire un pendant au *Dites que non, mon père,* je vous dispense de la corvée et je vous en tiens quitte. J'envois bien des tendresses à ma bonne Mme Samson, et je fais une foule de minauderies à mon filleul.

Je vous embrasse avec le cœur d'une fille dévouée.

<div style="text-align:right">RACHEL.</div>

Le 25 juin 1843.

Rachel à Mademoiselle Adèle Samson.

Ma chère Adèle,

Je suis arrivée aujourd'hui même à Lyon; je suis venue par les montagnes... Grenoble... etc. Quelle charmante route! Elle m'a donné un avant-goût de la Suisse.

Ma dernière représentation à Marseille a été aussi satisfaisante pour mon amour-propre que les précédentes. J'ai joué *Polyeucte*. Le dernier acte a produit encore plus d'effet qu'à Rouen : il m'a valu des applaudissements, des fleurs, mais surtout une charmante couronne que je regrette bien de ne pas pouvoir vous montrer.

Je suis on ne peut plus contrariée de ne pas pouvoir assister à votre mariage : croyez bien que personne des assistants ne fera des vœux plus sincères pour votre bonheur que moi. Je compte sur la promesse que vous me faites de m'écrire. Donnez-moi des détails sur vos affaires. vos occupations et surtout sur votre intérieur. Chargez-vous, ma chère Adèle de transmettre à Toussaint les souhaits que je forme pour votre avenir commun et pour la durée du sentiment qui, comme vous le dites fort bien, est sur cette terre le plus grand et le seul bonheur réel.

Adieu, je vous embrasse tendrement.

<div style="text-align:right">Votre amie bien dévouée,

RACHEL.</div>

Lyon, 5 juillet 1843.

Rachel à Samson.

Lyon.

Pour me donner du courage et plus de confiance en moi-même, si vous voulez m'écrire un petit mot, vous me rendrez un peu de force et de joie, quoiqu'elle soit déjà bien revenue par la bonne lettre d'Adèle. Je ferai ma seizième apparition dans *Bajazet*. La salle est toujours louée. Le directeur s'est enfin décidé à numéroter les places qu'on pouvait louer. A la représentation d'*Andromaque*, il a fallu envoyer chercher le commissaire de police pour rétablir l'ordre, qui manquait aux portes du théâtre. La recette ce jour-là a été 7 300 francs. Beaucoup de personnes qui avaient loué leur loge ont été obligées de retourner dans leur foyer; mais le lendemain on a rendu l'argent des places perdues. Je ne sais si je dois y croire, mais on m'a fait entendre que les Académiciens désiraient se réunir et m'offrir une médaille ou une couronne; ils sont encore dans l'indécision, je n'ose affirmer ce projet. On me l'a dit confidentiellement, comme une chose positive. On m'a fait jurer le secret : je ne pense

pas trahir mon serment en vous le confiant, et si j'ai accepté c'est que c'étaient des coreligionnaires : les chrétiens ont été refusé. Voilà, si je ne me trompe, tout ce que j'ai sur la conscience. Votre santé comment est-elle ? Si vous ne voulez pas écrire, dites à Adèle quelque chose pour moi : je suis persuadée qu'elle ne refusera pas de mettre cela sur un morceau de papier et de me l'envoyer le plus tôt possible. Bientôt j'espère vous interroger moi-même. Je vous embrasse mon monsieur. Samson.

Votre dévouée et respectueuse,

RACHEL.

Mes compliments et amitiés à M. Jolivet et à M. Perlet, votre ami.

Rachel à Samson.

Mon cher monsieur Samson,

Quoique je ne reçoive aucune lettre de vous, cela ne doit pas m'empêcher d'écrire, moi, puisqu'avant mon départ vous m'avez avertie du si-

lence que vous gardez en ce moment. Aussi je vais écrire comme si de rien n'était. Je vais prendre l'air gai même, et vous raconter les honneurs que les Académiciens de Lyon me préparent. La couronne dont je vous ai parlé est enfin décidée et commandée. J'ai appris cela positivement ce matin par un des souscripteurs.

Je cherche déjà maintenant le maintien convenable qu'il me faudrait prendre pour recevoir ces messieurs et répondre convenablement à ce qu'ils vont me dire. Si vous pouviez encore m'arranger *un petit discours!* mais vous êtes résolu à ne me plus écrire, pas même un petit bonjour. Et dire qu'il me faut sortir avec honneur et dignité de cette lutte affreuse. Non, je me trompe, je veux dire gênante. Je disais ce mot au monsieur qui m'annonçait cet insigne honneur, que je voudrais déjà être sur la route de Paris avec la couronne. Il paraîtrait que ma réponse ne fit pas très bien, car il fit une drôle de figure le monsieur, et il se retira bientôt; et, pour comble de malheur, cette couronne ne peut être terminée qu'au 15 août. Je me vois

donc obligée, fort agréablement sans doute, de demeurer ici jusqu'au 15 et me casser la tête d'ici là à chercher quelques mots extraordinaires qui les fassent crier au miracle. Quelle étude! Et l'on s'imagine que nous autres artistes nous n'avons rien à faire! Ah! mon cher monsieur Samson, qu'il est difficile de supporter sa gloire, quand gloire il y a !

Pendant quelques instants j'avais eu l'idée de me promener au bord d'un clair ruisseau, pensant que cela pourrait les éclairer un peu (mes idées); mais, vaine illusion, fol espoir, le contraire a produit son effet, et je n'ai rien encore trouvé de neuf. Pourtant, le dictionnaire ne quitte pas ma poche. Eh bien! tout cela ou rien, c'est absolument la même chose, et je suis convaincue de ne pouvoir rendre ma pensée ce jour-là! Comme je vais avoir l'air bête! (pardon de l'expression), mais c'est que je me vois d'ici. Il y aurait, j'en suis persuadée, de quoi faire une petite pièce fort comique.

Vous voyez que je tiens ma parole et que ma lettre est presque gaie.

Je ne serai donc à Paris que vers le 17 ou 18 août. Depuis mon séjour à Lyon, j'ai fait l'étude de Chimène : c'est ma seule occupation, si ce n'est de penser que vous ne m'aimez plus. Ah! je le vois bien; n'importe! je vous aime, moi, et attendrai que le temps vienne vous affirmer ce que je vous ai dit si souvent.

<div style="text-align:right">Votre dévouée,

RACHEL.</div>

Lyon, 2 août 1840.

Quant à la couronne, je dois toujours l'ignorer : ainsi je n'ai pas besoin de vous recommander le secret.

Rachel à Madame Samson.

C'est aujourd'hui la veille de votre fête, ma bonne madame Samson, et je ne veux pas être une des dernières à vous la souhaiter de vive voix et pouvoir vous embrasser. Que servirait de me plaindre? Vous ne me croiriez peut-être pas encore. Le motif de mon séjour à Lyon, vous le connaissez. Il ne fallait pas moins, je vous assure, pour retarder mon arrivée à Paris.

Depuis bientôt six semaines, j'attends en vain une lettre d'Adèle; Adèle qui m'avait promis de me donner quelquefois de ses nouvelles. Eh bien! toutes ses promesses se sont évaporées par je ne sais quels mensonges dont on est venu sans doute l'étourdir; et voilà l'amitié!... Mais, je m'oublie, pardon! c'est de votre fête qu'il s'agit, non de moi. Permettez-moi donc, ma bonne madame Samson, de vous envoyer mes baisers, que j'espère vous remettre moi-même avec mon petit bouquet de *ne m'oubliez pas*.

RACHEL.

A dix heures, Lyon, 14 août 1840.

Rachel à Madame Samson.

Bordeaux, août 1841.

Ma tendre Madame Samson,

Vous vous êtes bien sûr dit, en pensant à votre fête : « Rachel ne sera pas la dernière à me la souhaiter ». Pourtant malheureusement je suis loin de vous, trop loin pour vous donner le baiser habituel, et qui est toujours si nouveau pour

celle qui se dit vous aimer plus que tout au monde. Recevez le donc. Mon souhait est le plus ardent et le plus vrai de ceux qu'on vous fera.

Aujourd'hui je vous apporterai moi-même mon faible petit bouquet, pour vous rappeler le baiser en plus que je prendrai sur tant d'autres que j'ai le projet de vous donner. Cette petite lettre est faite le 13 pour arriver le 15 août.

Demain je joue *Bajazet*. Nous avons répété la pièce aujourd'hui. Elle semble pouvoir aller convenablement demain. Tous me conseillent de prendre les eaux de Cauterets pour remettre ma santé, qui va on ne peut mieux pour le moment, mais qui chancelle encore. Il est vrai qu'ils ignorent, ceux qui me conseillent de prendre les eaux de Cauterets pour remettre ma santé, que, séparée de la rue Richelieu l'hiver, séparée de Sèvres l'été [1], aucun autre lieu ne peut me convenir.

A bientôt! Je travaille beaucoup. N'ayant point voulu de lettres de recommandations, comme cela se fait ordinairement, je suis tranquille à

1. Samson et sa famille habitaient alors Sèvres pendant la belle saison.

l'hôtel et point assaillie par les visites et les dîners, qui me sont insupportables.

<div style="text-align:center">Votre toute dévouée
RACHEL.</div>

Rachel à Samson.

<div style="text-align:right">Londres.</div>

Mon bon-monsieur Samson,

J'ai fait mon premier début hier lundi 10 mai. J'aurais voulu vous écrire de suite après la représentation, mais la fatigue que j'éprouvais m'ôtait toute espèce de force.

Aujourd'hui je suis mieux, après avoir passé pourtant une fort mauvaise nuit, que la lettre de mon Adèle est venue faire disparaître. Jugez si après l'avoir lue je me suis bien portée! Mon plaisir a été interrompu par l'indisposition de ma tendre et bonne Mme Samson, indisposition qui, sans doute, n'est pas grave. J'espère qu'après m'avoir lu, vous qui savez combien je vous aime tous, vous vous mettrez bien vite à votre bureau et me direz comment est la santé de votre famille. Car j'en suis (si toutefois une

affection aussi vive et aussi inaltérable que celle que j'éprouve pour vous peut me permettre le titre que je prends d'être un peu de la famille).

J'ai donc fait hier ma première apparition sur le théâtre anglais par le rôle d'*Hermione*, et je puis vous assurer que les Anglais ne sont point aussi froids que l'on veut bien nous le persuader en France, si j'en dois juger par l'accueil que j'ai reçu hier au soir.

La salle était comble; la recette s'est montée à vingt mille francs. Aussi, mettez-vous en tête qu'elle est le double de grandeur de notre *Opéra français*. Mais elle est si bien construite que l'on entend de partout, et fort bien. La physionomie même ne perd rien, tant la salle est bien éclairée.

Voici un petit échantillon de mon succès à Londres : Ce matin on m'est venu réveiller pour signer un engagement des plus brillants pour la saison prochaine. Macrady (le Talma d'Angleterre) vient de prendre un des grands théâtres de Londres et s'en fait directeur; il me propose ainsi un engagement des plus avantageux.

Ma santé n'est pas aussi solide que je le dési-

rerais. Le passage de la Manche m'avait horriblement maltraité. Du reste, la traversée a été assez belle, si ce n'est la pluie qui ne nous a pas quittés. Je ne puis rien vous dire encore sur la ville de Londres : je quitte ma chambre pour aller au théâtre, et, du théâtre, je rentre chez moi. C'est, comme vous pouvez le voir, une vie assez monotone et passablement ennuyeuse (hors mes représentations).

Le soleil est rare ici, les brouillards seuls s'y font sentir toute la journée. Le pays est froid et humide; le larynx est souvent pris, et je ne sors pas pour laisser le mien dans son état naturel.

Si vous saviez l'anglais, je vous enverrais quelques journaux d'ici qui font mention de mes succès. Ils sont tous admiratifs; sans doute exagérés, mais cela fait bien pour Londres. Ils disent qu'ils faut frapper en maître pour que les portes s'ouvrent.

Au revoir, mon bon monsieur Samson, car j'espère vous embrasser avant de me rendre à Marseille.

Vous recevrez une semaine, une boîte de sept rasoirs anglais, que je vous prie d'accepter, et

un sol pour ne pas couper notre amitié. Ah ! s'il était possible que l'on pût envoyer ainsi les véritables semaines, c'est-à-dire les journées, j'en offrirais à toute la Comédie-Française pour abréger le temps que j'ai à passer encore ici, et aller vous embrasser plus vite. Il faut se résigner, puisque cela ne se peut, et me croire

<p style="text-align:center">Votre sincère et dévouée,</p>

<p style="text-align:center">RACHEL.</p>

Si votre ami M. Jolivet assiste à la lecture de ma lettre comme à celle de M^{me} Allan, qu'il sache combien j'ai été sensible à la lettre que j'ai reçue de lui avant mon départ et que je ne l'ai point oublié ; que bien souvent je le cherche dans le foyer du Théâtre-Italien, comme je le cherchais dans mon cher foyer de la Comédie-Française. Je serre la main à toute votre bonne famille et l'embrasse de toute la force dont je suis susceptible.

Comment se porte notre jeune ménage[1] ?

Londres, 12 mai 1841.

[1]. Rachel désignait ainsi M. Francis Berton et M^{me} Francis Berton (Caroline Samson).

A Mademoiselle Adèle Samson.

Chère et bonne amie,

Si j'ai tardé aussi longtemps à vous demander de vos nouvelles et vous donner en même temps des miennes, c'est que je voulais vous apprendre dans une seule lettre toute la vie que je mène à Londres.

Me voici au 24 mai, contente on ne peut plus des Anglais. J'ai donné trois représentations, et toutes plus brillantes les unes que les autres. La dernière de *Bajazet* s'est montée à *vingt-cinq mille francs.*

J'espère que mon bénéfice sera pour le moins aussi productif. Je viens de recevoir une invitation pour aller dire quelques scènes chez la Reine. C'est un de mes grand succès, surtout par le temps qui court. Il y a en ce moment une crise ministérielle qu'on craignait beaucoup pour mes représentations. Heureusement que cela n'a rien fait et que mon succès ici va toujours croissant.

Je vais beaucoup dans le monde; mais je ne

m'y fatigue pas, c'est-à-dire que je n'y répète pas. Quelques exceptions pourtant sont nécessaires : les milords me font la cour, les ladys me promènent; enfin, *je suis des mieux avec l'Angleterre.* Ma santé est toujours la même, suivant le temps qu'il fait, et il varie souvent ici.

Marie Stuart, que je craignais beaucoup pour le théâtre anglais, est demandée à grands cris. Je la garde donc pour la représentation à bénéfice. Demain, je suis engagée pour aller aux courses avec lord Normamby, le ministre de l'intérieur à Londres. Ces courses sont fort remarquables et attirent toute la haute aristocratie anglaise.

Le soir, je dîne chez la duchesse de Quem (de Kent), mère de la Reine-Régente. Cette journée sera un peu fatigante, mais je ne parais au théâtre que lundi prochain.

Voilà, ma chère et bonne amie, tout ce que j'ai à vous apprendre pour le moment. C'est assez monotone. Je suis continuellement sur la sellette, jamais seule, et, quand la nuit arrive, je suis si fatiguée de la journée que je m'endors bien vite.

Le lendemain, je recommence. Heureusement pour moi que mon temps est presque terminé, non que je sois fâchée de cette recherche; mais véritablement je succomberais. Le directeur nous a offert de payer le dédit de Marseille, qui est de quinze mille francs, puis de nous arranger grandement pour le mois de juin, si nous consentions à rester. Mes parents, à ce que je crois, n'auraient pas mieux demandé; mais, moi, je refuse. J'aime mieux, l'année prochaine, passer toute ma saison que de n'y revenir que pour six semaines et aller dans plusieurs villes, comme cette année, ce qui me fatigue beaucoup.

Je crois que les deux mois que j'ai pris en plus cette année me seront nécessaires pour me remettre de ces trois voyages, et j'aime autant garder une poire pour la soif. Ne m'approuvez-vous pas, ma bonne Adèle?

Je ne sais si le gaz est plus vif ou si les brouillards me sont pernicieux, mais ma vue s'affaiblit de jour en jour. J'ai attrappé un coup d'air à mon arrivée en Angleterre; il m'est poussé un compère-loriot, ce qui ne m'embellissait pas,

je vous assure. J'ai consulté un fameux médecin anglais, ne voulant pas garder trop longtemps ce vilain signe. Il m'a donné une certaine eau, dont je ne me souviens plus du nom, pour m'en laver l'œil tous les matins, et cela n'a fait pourtant rien que m'enfler les deux yeux. J'ose espérer que cela n'aura aucune suite fâcheuse, du moins à ce que me dit toujours ce fameux docteur. En tout cas, est-il bien gênant d'avoir de gros yeux et de porter à la ville des lunettes vertes? On m'interrompt : c'est notre directeur, sans doute; il vient pour décider l'affaire de Marseille. Mais je vous assure que j'aime autant garder quelques jaunets pour l'année prochaine que de vouloir tout envahir maintenant.

Je vous quitte en vous donnant mes plus tendres baisers et en souhaitant de vous revoir bientôt.

Mon bon petit Julo[1] ne m'a pas oubliée : j'en suis toute reconnaissante. J'ai reçu un petit mot charmant de sa pension. Je voudrais lui répondre; mais, en vérité, je n'en ai pas le temps.

1. M. Jules Samson, alors en pension.

Veuillez lui dire vous, ma petite et chère amie, que cela ne m'empêche pas de penser à lui, et qu'à mon retour : je lui en donnerai la preuve.

Je l'embrasse, ainsi que vos bons parents. M. Samson ne m'a point répondu : serait-il fâché contre moi, ou n'aurait-il pas reçu ma lettre ?

A vous de cœur,

RACHEL.

Le jeune ménage [1] s'apprête-t-il à me faire manger des dragées. Je ne sais pourquoi, mais j'ai une rage de dragées.

J'ai reçu vos deux bonnes petites lettres et remercie Marie la bonne de m'avoir procuré la seconde.

Londres, 24 mai 1841.

Il ne faut pas affranchir les lettres : elles sont plus sûres d'arriver à leur adresse.

Rachel revint à Paris, et repartit pour Bordeaux, d'où elle écrivait cette lettre à son professeur :

1. M. Francis Berton et M^{me} Caroline Berton.

Mon bon ami, monsieur Samson,

Me revoilà donc, pour la seconde fois cette année, éloignée de vous; mais je me console plus facilement de ce dernier voyage, attendu qu'il ne se prolongera que jusqu'au 1er septembre, et que je me retrouverai entourée de tout ce que j'aime le plus au monde. Vous n'en doutez pas, je l'espère? Ah! mon cher monsieur Samson, comme je me repens de ne vous avoir pas consulté pour former une troupe de voyage! Quel supplice de jouer ainsi la tragédie! d'entendre à côté de soi un malheureux qu'on écrase à force de sifflets. Peut-être avez-vous entendu parler d'un élève de M. Vedel[1] qui se nomme G*** : rien que le nom de son nul professeur vous en dit trop pour que j'aie besoin de m'étendre au delà.

Les Bordelais sont capricieux, enfants, et presque mal élevés. Ils ont le verbe haut et le sifflet prompt, et en font usage dans leur théâtre.

1. M. Vedel, ancien directeur du Théâtre-Français, dont il a été question au début de ce livre.

Quant à moi, je n'ai pas le droit de m'en plaindre.

J'ose à peine avouer combien je suis confuse de cette bienveillance qui m'entoure depuis mon premier pas vers la province. Souvent elle m'attriste, me fait peur pour l'avenir. Aussi je travaille comme un nègre, et mon courage revient quand je songe que je ne serai jamais abandonnée par vos conseils.

J'ai commencé mon rôle d'Ariane pendant le chemin de Paris à Bordeaux. Il est extrêmement long; il a huit cents vers [1] : j'en sais aujourd'hui les deux premiers actes, et pense le savoir entièrement pour mon retour dans la capitale. Oh! vous qui savez combien j'ai besoin de confiance pour marcher dans la bonne route que vous m'avez ouverte, dites que vous ne m'abandonnerez point, et qu'avec un travail continuel et assidu le vrai public ne me délaissera pas, comme déjà il est arrivé à tant de jeunes artistes qui arrivèrent comme moi.

1. Rachel avait l'habitude de copier elle-même les rôles qu'elle voulait apprendre.

Que Dieu et vous me restent, je continuerai mon chemin comme je l'ai commencé.

Adieu, je voudrais vous écrire plus longuement, mais le temps manque à ma volonté. Je me consolerai si vous voulez bien m'écrire vous-même que vous ne m'oubliez pas et que vous croyez à l'amitié vraie, sincère et dévouée de votre

<div style="text-align:right">RACHEL.</div>

Bordeaux, 8 août 1841.

Elle écrivit le même jour :

Ma chère madame Samson,

Je viens vous demander des nouvelles de toute votre petite famille qui bientôt va s'agrandir, et en même temps vous en donner sur une de vos filles qui, par l'affection qu'elle vous porte à tous, ose prendre ce titre : c'est de Rachel que je veux vous entretenir quelques instants.

Je suis entourée de la même bienveillance qui me suit partout. Je ne sais, en vérité, comment me rendre digne de tant de faveurs. N'est-ce

pas, ma bonne madame Samson, que vous ne croyez pas que ceci est de ma part une fausse modestie? Vous croirez que je dois être confuse d'une bonté si grande et que je dois faire la part de l'intérêt qu'inspire ma jeunesse et le souvenir si récent de la situation dont on m'a vu sortir.

Mes deux premières soirées chez les Bordelais ont été accueillies comme si j'étais née chez eux. Les *Horaces* et *Andromaque* ont composé ces deux représentations. La troisième est fixée à mardi prochain, *Cinna*. Ma santé s'améliore sous le ciel du Midi. Quelle différence d'avec celui de l'Angleterre! Il n'y a rien de remarquable à Bordeaux, si ce n'est un pont gigantesque par sa longueur et son confortable. On s'y promène intérieurement en pliant le cou en deux: Cette dernière partie de plaisir ne m'en a fait aucun : je suis rentrée chez moi avec une courbature et un torticolis des mieux confectionnés. Mais, au reste, c'est charmant.

La campagne manque d'arbres, le soleil s'y montre trop souvent, je puis le dire sans jouer sur le mot. Je ne serai pas blanche à mon re-

tour à Paris. Ce bon petit Félix m'a donné de vos nouvelles. Je l'en avais prié avant de nous séparer de Londres. Il a été fort aimable en pensant à moi. Dites-lui bien, ma tendre et chère madame Samson, combien je suis reconnaissante de ce souvenir et que je le regrette infiniment dans mes représentations ici. Ils sont encore plus mauvais qu'à Londres. Un nommé G***, qui a fait avec nous une assez mauvaise campagne en Angleterre, vient d'échouer complètement sur le sol français. Le malheureux! les sifflets l'ont percé de fond en comble.

Je reçois à l'instant de Londres votre dernière lettre dont vous m'avez parlé. Quelle joie! comme je vais la lire et la relire! Cela va me faire patienter plus agréablement la prochaine. Je vous embrasse comme le ferait une de vos filles après des siècles de séparation. Veuillez dire à ce bon M. Jolivet que je lui écrirai de Bordeaux comme je le lui ai promis, et que je me réserve de lui faire mes amitiés moi-même.

Je n'ai point eu le plaisir de voir M. Perlet à mon passage à Paris : j'espère que vous ne

m'avez pas oubliée près de lui et que j'apprendrai dans votre réponse qu'il se porte toujours bien.

Encore un baiser pour vous et je vous quitte.

<div style="text-align:right">RACHEL.</div>

Rachel à Madame Samson.

<div style="text-align:center">Londres, 1842.</div>

J'avoue, ma bonne Madame Samson, que je dois passer à vos yeux sinon pour une ingrate, au moins une oublieuse. Mais aussi c'est que vous ne pouvez voir la vie que je mène ici. M. Jules[1] pourra vous dire lui-même que je suis accablée de visites depuis le matin jusqu'au soir (et pour comble de malheur je suis à l'hôtel, où je dépense mes revenus et où je ne puis faire refuser ma porte). Enfin aujourd'hui je me vois un peu libre, et bien vite je vous donne ce temps.

Jules dîne avec moi. Je causerai le plus possible de mes bons amis puis j'irai en soirée chez le marquis de Landshowe. Hier j'en ai fait autant. Ma santé s'en est ressentie un peu d'a-

1. M. Jules Toussaint.

bord. Ce qui contribue à cela c'est l'ennui que j'éprouve toujours loin de Paris, ensuite une fatigue réelle que me laissent mes représentations. Si je n'ai pas écrit à M. Samson, en voici la cause : Je parlais il y a quelques jours de sa pièce [1]; M. Félix me dit alors : « Elle a eu un très grand succès. M. Samson m'a écrit. »

Je reçus cette nouvelle assez mal, vous le comprenez bien. M. Félix a-t-il menti? Je l'ignore. Je le désire beaucoup, parce que je n'ai rien reçu, moi. Je dois avouer en même temps que, le succès étant sûr pour lui, je ne fus point étonnée de l'apprendre. Et peut-être ne me serait-il pas venu à l'idée de l'en féliciter, mais au moins il ne peut douter de la joie que j'ai reçue de cette nouvelle.

Quant à ma venue à Londres, elle ressemble tout à fait à la dernière, si ce n'est mieux. Mes succès au théâtre sont plus grands, parce qu'ils comprennent déjà les pièces. La dernière de *Bajazet* a été très brillante. La recette s'est montée à 31 000 francs. Mon bénéfice passe lundi prochain. J'ai déjà reçu 500 francs pour une

1. *La Famille Poisson.*

seule loge. Je désirerais fort qu'il en |soit ainsi de toutes les autres.

J'ai écrit ce matin à la reine Victoria à la reine douairière et à la duchesse de Cambridge à propos de cette représentation à mon bénéfice : plusieurs personnes me l'ont conseillé.

Je regrette bien que les ananas ne se conservent.

Rachel à Madame Toussaint (Adèle Samson).

Ma chère Adèle.

Il est vrai que j'ai eu et que j'ai encore le plus vif désir d'aller vous embrasser à Anvers, mais ce qui me donnait cette lueur d'espoir c'est l'apparition du gaz moderne dans notre enceinte classique. Nous nous disons tous au théâtre : Il faudra l'essayer avant d'en donner la première représentation, et sans doute on emploiera à cet essai plusieurs jours. Il faut vingt-quatre heures pour être à Anvers, autant pour revenir, et tout s'arrangeait si bien dans mon esprit qu'il me restait trois ou quatre jours à passer avec vous.

Mais j'ai joué le soir *Andromaque*, et, bien qu'on n'ait fait qu'un relâche, j'ai vu (trop vu pour mon malheur!) que ce vilain gaz marchait fort bien et éclairait encore mieux. Donc, découragement complet, car je ne dois pas attendre que notre grand Commissaire royal me donne, par ordre du Roi, les six jours qu'il me faudrait.

<center>*Rachel à Madame Samson.*</center>

<center>Londres.</center>

Ma chère et bonne madame Samson,

Que devez-vous penser de mon long silence? Il vous faudrait être près de moi, voir de vos yeux, pour comprendre toute la fatigue dont je suis accablée, et ne pas m'en vouloir du temps que je mets entre chacune de mes lettres.

Quand votre bonne lettre m'est arrivée, j'étais convalescente d'une maladie de huit jours provenant du changement de climat. Cette indisposition, peu grave mais assez longue, m'a retenu hors la scène pendant une quinzaine.

Je devais trois représentations au directeur,

et mon temps était fini : il fallait donc perdre douze mille francs, sans ma représentation à bénéfice, ou bien accepter un nouvel engagement et prolonger mon séjour à Londres de six semaines. Les chaleurs du Midi étant tout à fait contraires au rétablissement de ma santé, je me suis décidée. Le directeur, M. Laporte, s'est engagé, par l'ordre de Sa Majesté la reine Victaria, à payer au directeur de Marseille un dédit de quinze mille francs et trois mille cinq cents par représentation comme les dernières.

Quant à mes succès. voilà tout ce que je puis vous en dire : c'est que les Anglais se montrent de plus en plus Français avec moi. Je suis accueillie dans les plus grandes familles de Londres. J'ai été reçue chez la Reine douairière. La Reine Victoria m'a parlé et m'a dit les plus aimables choses. La Reine douairière m'a fait présent d'un cachemire des Indes des plus magnifiques. Le lendemain, j'ai reçu l'ordre de me rendre à Windsor, le jeudi 10 juin, chez Sa Majesté la Reine Victoria, où j'ai répété quelques scènes. Elle m'a beaucoup applaudie.

A la fin de la soirée, le grand-chambellan est

venu me prendre la main et me conduire près d'elle. Pour la seconde fois, elle m'a exprimé on ne peut plus gracieusement le plaisir, disait-elle, qu'elle venait d'éprouver, puis m'a mis au bras un fort joli bracelet, en me disant :

— C'est un souvenir, mademoiselle Rachel, pour que vous vous rappeliez tout le plaisir que vous m'avez donné ce soir. J'ai fait graver mon nom ainsi que la date.

Ma chère madame Samson, si je n'ai pas succombé à mon émotion, c'est que j'ai compris tout ce qu'un tel honneur m'imposait de devoirs dans l'avenir.

Le lundi, 14 juin, a eu lieu mon bénéfice, qui s'est monté à trente mille francs. Le prix des places n'a presque point été augmenté ; la salle était magnifique. *Marie Stuart*, que j'avais gardée pour cette soirée, a produit le plus grand effet comme pièce.

Laissez-moi ne pas vous dire le succès que les Anglais m'ont fait. J'en suis vraiment confuse et un peu tourmentée pour l'avenir.

Comment pourrai-je jamais me rendre digne de tant de bonté et de bienveillance! car il est

impossible que tout cela soit pour mon faible mérite. C'est du bonheur, enfin je ne sais quoi. Mais, du reste, cela m'encourage et ne m'enorgueillit pas. Je travaille plus que jamais. Je désire que mes chers Parisiens soient aussi contents de leur compatriote que les Anglais le sont en ce moment.

Pendant le mois de mai, je me suis occupée du rôle de Frédégonde : il me plaît beaucoup. Chimène et Jeanne d'Arc, voilà les trois rôles que je désire jouer dans ma bonne rue Richelieu, si mon bon M. Samson ne m'abandonne pas tout à fait. J'espère que nous ferons un bon hiver avec la pièce de M. Samson [1].

Depuis ma petite maladie, je ne joue qu'une fois par semaine, et j'ai abandonné les soirées parlantes : cela était trop fatigant pour moi. Voilà, ma bonne madame Samson, tout ce que j'ai de nouveau à vous dire. Je brûle d'être de retour à Paris, de vous embrasser tous et vous raconter des petits détails que je n'ai pas le temps de mettre sur le papier. Je comprends le

1. La tragédie de *Foscari*.

peu de temps qui reste à M. Samson pour me dire un petit bonjour, mais au moins me permettra-t-il d'en être chagrinée véritablement.

J'écrirai demain à ma bonne petite Adèle, qui, j'espère, comprendra mon long silence et ne me retirera point pour cela l'amitié qu'elle m'a donnée. Mon cher petit Julot ne m'en voudra pas non plus de n'avoir pas répondu à son bon petit billet, mais je lui prouverai, à mon retour à Paris, que je ne l'ai point oublié à Londres.

Quant à la troupe française qui est avec moi ici, excepté Laroche et Félix, le reste ne vaut pas l'honneur d'être nommé. Francisque se voit sifflé à chaque représentation. Félix fait de grands progrès sur sa peur et dit juste. M. Samson pourra s'en persuader à son retour.

Il est tard, je suis un peu fatiguée. Adieu, ma chère et tendre madame Samson. Je vous embrasse bien fort, comme je vous aime.

Votre toute dévouée et sincère,

RACHEL.

Rachel à Madame Samson.

Chère madame Samson,

Je l'ai enfin passé ce fameux jour qui annonçait *le Misanthrope*. J'ai joué Célimène; mais ce qui va sans doute vous étonner, c'est que j'ai obtenu un véritable succès.

Dans la même soirée, j'avais à jouer le second acte de *Virginie*, *Athalie* n'ayant pu être représentée ici parce que c'est une tragédie biblique. Mon entrée en scène dans la comédie m'a d'abord valu nombre d'applaudissements. Mon costume allait à merveille, et la coiffure me faisait presque jolie. Quel changement!

La scène des portraits a fait beaucoup rire. Je me suis rappelé de mon mieux les conseils de mon parfait professeur : aussi m'a-t-on rappelée après mon second acte. La grande scène

1. Elle était depuis longtemps préoccupée du dessein de faire une excursion dans le domaine des premiers rôles de comédie, et elle débutait enfin à Londres dans le rôle de Célimène.

avec la prude Arsinoé a produit un grand effet; mais, à mon sens, je crois y avoir voulu être plus savante et *diseuse* que mordante et piquante.

Les deux derniers actes, que je n'ai pu répéter avec M. Samson, pourraient gagner énormément. Mais ici tout a été pour le mieux, et vraiment je suis très satisfaite de ce succès. Les journaux dépassent l'éloge, et je suis ravie qu'ils soient écrits en anglais pour n'être pas tentée de vous les faire lire. Mais si M. Samson se veut mettre en tête de m'apprendre bien Célimène, je suis persuadée que j'aurai aussi un succès sur notre grande scène française.

Je ne fais pas aussi mal qu'il le pense en tâchant de gagner le plus d'écus que je puis, car ma santé n'est nullement atteinte par la fatigue des représentations que j'ai données. D'ailleurs, depuis que je suis à Londres, je joue beaucoup moins et mes moyens tragiques gagnent tous les jours; ma voix est forte et claire. Enfin, que Dieu m'accorde pendant le reste de ma carrière la santé qui m'est venue depuis quatre mois, et, malgré quelques petits revers de mé-

daille, je me dirai encore la femme la plus heureuse qu'il y ait en ce moment sous la calotte des cieux.

J'espère, chère petite mère, que vous et les vôtres avez bonne santé aussi, et que je vous retrouverai au mois de septembre comme je désire vous voir.

La Reine Victoria a honoré de sa présence déjà deux de mes représentations. Elle m'a fait dire tous ses regrets de n'avoir pu assister à la représentation du *Misanthrope*; que des affaires imprévues l'avaient obligée d'aller à quelques milles de Londres.

M. Samson me demande dans sa lettre si j'ai été contente de M*lle* Lemale : je l'ai trouvée intelligente et distinguée.

Voilà tout ce que j'ai à dire pour le moment. Londres est et sera toujours un séjour triste pour moi, et les Lords ne sont pas faits pour me distraire. Je me console un peu en pensant que je n'en ai plus que pour cinq semaines.

Le 8 août nous quittons Londres pour faire notre tournée dans les provinces : ce sera très amusant, car on m'assure qu'on ne comprend

pas du tout la langue française là où nous devons aller jouer.

Adieu, ma chère Madame Samson. Caroline a eu la bonté de m'écrire : Dites lui combien j'en suis reconnaissante.

Votre petite fille dévouée,

RACHEL.

Rachel à Mademoiselle Adèle Samson.

Bruxelles.

Ma chère Adèle,

J'ai pu encore recevoir votre lettre à Londres je l'ai lue à plusieurs reprises pendant mon voyage de Londres à Bruxelles. Ai-je besoin de vous dire que non seulement elle a abrégé l'ennui d'une longue course, mais qu'elle m'a fait traverser gaîment une mer orageuse et deux heures de chemin de fer?

Je suis donc à Bruxelles... Ah! mais il faut que je vous raconte l'histoire de l'hôtel, histoire qui m'a obligée à des dépenses monstrueuses et que vous me rappeliez dans votre dernière lettre.

Je crois en effet vous avoir dit avant mon départ de Paris que mon séjour en Angleterre était fixé chez une famille anglaise qui m'avait comblée de soins à Paris.

Après plusieurs instances de leur part pour m'avoir chez eux, et me persuadant surtout qu'après tout ce qu'on avait raconté sur moi l'hiver dernier je ne pouvais mieux faire en acceptant, j'acceptai bien vite. Je partis avec la dame B..., deux petits enfants et sa bonne. M. B... étant retenu au Parlement, il ne put nous venir chercher. Nous arrivons à Boulogne.

Un magnifique dîner s'offrit à nos regards en nous mettant à table, et là je mangeai dans l'espoir de ne plus manger pendant six semaines que j'allais passer outre-mer ! Puis on nous donna ensuite les plus belle chambres de l'hôtel. Tout cela me paraissait non seulement agréable, mais enchanteur : les rois et les bergères de l'ancien temps n'étaient pas traités avec plus de magnificence. Pendant toute la nuit les songes les plus doux passèrent devant moi, et je me voyais déjà ne savoir que faire de tout l'argent que j'allais gagner là-bas, aucun des navires jetés

sur cette immense mer ne me paraissaient dignes de porter sur le sol français et *mes quarante-deux mille francs* et celle qui les avait volés à ces bons Anglais. Enfin ma joie était au comble, quand malheureusement un vilain petit chien est venu interrompre ma course heureuse.

Réveil affreux, insupportable! Le premier objet qui s'offrit à mes yeux fut la carte du dîner, du coucher, etc., etc... Je ne puis vous révéler le chiffre de cette horrible note. L'amitié que vous me portez vous fera sans doute ne pas exiger de moi ce secret plus que terrible. Mais, pour comble de malheur, la fortune jalouse ne s'arrêta pas là à mon endroit. A huit heures du matin nous nous mettons en mer, et il me fallut, pour achever ma misère, rendre le peu que j'avais pris en France, c'est-à-dire ce maudit dîner, quand je l'avais payé si chèrement.

Maintenant que je me sens plus légère et d'écus et d'estomac, je vais abréger l'histoire trop historique en vous disant qu'au lieu de descendre en arrivant à Londres dans la maison de M. B..., celui-ci dit que sa maison n'était pas terminée, qu'il n'y avait pas encore les meubles

nécessaires pour les besoins journaliers, et qu'il allait nous faire descendre à un hôtel pour un ou deux jours au plus. Cela me paraît louche. Mais je voulais voir jusqu'au bout, et j'acceptai de nouveau. Deux, quatre, six, huit jours se passèrent : toujours la maison n'était pas terminée. Je me décidai enfin à m'expliquer avec eux et à refuser ce que j'avais accepté.

A Paris, plusieurs renseignements qui me furent donnés ne me laissèrent plus à douter que cette charitable famille ressemblait fort à des fripons de bonne maison, et que ma venue chez eux allait leur faire ouvrir les bourses de tous ceux qui se présentraient. Ils devaient immensément, et, ne trouvant plus de dupes, ils s'attachaient à moi.

Après l'explication, où je ne voulus point entrer pourtant dans aucun détail, ils abandonnèrent l'hôtel, lui et sa famille, pour aller loger dans un hôtel particulier qui, je l'ai su par la suite, a été loué en mon nom. Jugez où tout cela pouvait me mener ! J'en suis quitte fort heureusement, mais j'ai payé en artiste, c'est-à-dire grandement, l'honneur de connaître cette

famille : les dépenses qu'ils firent pendant ces dix jours me restèrent.

Pour éviter tout scandale, je m'engageai à payer. Mais, le maître de l'hôtel étant d'origine française, ne prit que la moitié de la dette qui se montait à deux mille quatre cents francs. Ne sachant à mon tour où aller loger, je m'arrangeai pour rester dans cet hôtel pendant les quelques semaines que j'avais encore à donner au théâtre. Je l'ai quitté enfin avec la faible somme de... *huit mille, trois cent cinquante-six francs! Voilà, belle Émilie, à quel point nous en sommes.* Demain j'attends la haine ou la faveur des Belges.

Encore un peuple conquis! Succès grand, salle comble. Je toucherai demain 3 250 francs. C'est beau presque autant qu'en Angleterre. J'en ai eu bien besoin : les billets à ordre m'arrivent jusqu'en Belgique. Lundi *Andromaque*, pour me remettre de la fatigue de ce soir.

Quatre représentations sont louées à l'avance : cela annonce un bon séjour. Je ne vous dis rien pe Londres car sans doute Jules se sera chargé de ce soin. Je suis harassée : je vais me coucher. Mes vœux de vous voir tous en bonne santé sont

trop profonds et trop vrais pour qu'il puisse en être autrement.

Ma chère Adèle, je vous jure que, si j'ai été fautive en n'écrivant pas de Londres à votre père, c'est pour lui bien témoigner le chagrin que j'ai de n'avoir pas un petit souvenir de lui dans aucune des lettres que j'ai de ma tendre maman Samson et de ma vieille sœur Adèle,

Je vous embrasse de tout mon cœur.

Votre amie dévouée,

RACHEL.

Rachel à Mademoiselle Adèle Samson.
Paris.

Je désespérais, ma chère Adèle, d'avoir une petite lettre de vous, lorsque Milbert m'apporte votre billet... le meilleur de tous les remèdes que le médecin pourrait me donner, car je suis malade enfin et malade tout à fait. Hier soir, une crise d'estomac plus forte qu'à l'ordinaire m'a fait souffrir on ne peut plus. Le médecin est venu me voir et m'a trouvée bien changée depuis deux jours qu'il ne m'avait vue; il m'a défendu de quitter ma chambre. Quel supplice!

J'avais une répétition de *Mithridate* : je n'ai pu m'y rendre et ne pourrai jouer demain sans faire manquer la représentation de *Marie Stuart*, à ce que me disait le docteur. La soirée de M. Lebrun n'a été d'aucun charme pour moi, je vous le jure et je vais vous en dire la raison : c'est qu'il m'a fallu, à force d'instances, céder, et lui répéter le dernier acte de sa pièce. Je crois que les plaisirs ne sont pas inventés pour moi. Aujourd'hui je pourrais être contente en allant passer la soirée avec vous. : eh bien! non, il faut être malade et souffrir horriblement. Pensez à celle qui vous aime plus que tout le monde si vous voulez la rétablir bientôt et lui faire savoir par quelques lignes que vous la pourrez voir.

Voici le second volume[1]. Dans votre prochain billet vous me direz ce que vous pensez de Mme Roland. Si vous aimez la lecture et les choses tristes, faites-le moi dire, je me charge de vous envoyer les livres.

Toute à vous pour la vie.

RACHEL.

Toute votre famille se porte-t-elle bien?

1. Les *Mémoires de Madame Roland*.

De Rachel à Mademoiselle Samson.

Merci, ma bonne amie, de votre petite lettre de ce matin. Ma santé n'est pas bonne, je ne dors plus. Cette nuit a été pour moi une nouvelle souffrance. Vous m'avez annoncé une bonne visite, qui, j'espère, me consolera un peu de mes ennuis.

Je dîne moi-même à trois heures. Me voilà donc privée de vous embrasser aujourd'hui, et sans doute que cela va vous empêcher d'aller au théâtre : ce sera tous les malheurs à la fois.

M. Lebrun est venu me faire visite hier pour me parler de sa mère. Oui je joue ce soir, mais je ne sais vraiment comment se passera cette représentation. En quittant le déjeuner, il m'a pris une douleur au bras dont j'ai été effrayée un instant, fort heureusement, car je croyais être paralysée. A demain donc, ma chère Adèle, puisque je suis condamnée à ne pas vous voir aujourd'hui. Allons,... allez dîner et ne vous ennuyez pas trop.

<div style="text-align:center">A vous.</div>
<div style="text-align:right">RACHEL.</div>

Dites à vos parents que je les aime toujours.

Rachel à Madame Toussaint-Samson.

Paris.

Ma chère Adèle,

Je ne vous demande pas de vos nouvelles parce que j'en ai tous les jours par vos parents. Nous parlons de vous, de vos chagrins et de leur douleur.

Plessy part ces jours-ci pour Londres : vous serez sans doute charmée de la voir, mais je voudrais être à sa place. Depuis quinze jours je suis malade, je ne joue pas, je ne répète pas, et excepté pour aller voir M. Samson je ne suis pas sortie de chez nous.

La semaine prochaine j'espère reprendre mes travaux et créer sous peu ce rôle de Virginie dont vous avez déjà entendu parler. Dites-moi comment vont les affaires de votre mari : a-t-il du succès à Londres ? comptez vous rester encore longtemps à Angleterre ? Écrivez-moi tout cela : vous savez la part que je prends aux choses qui vous touchent.

L'hiver vous est-il aussi fidèle qu'à nous ? Nous

avons ici un pied de neige et huit degrés de froid. J'attends avec impatience l'arrivée du printemps pour respirer l'air de Marly. Je serai bien heureuse de vous y voir cet automne ainsi que votre mari, car vous serez sans doute de retour avant les vendanges. Croyez, ma chère Adèle, à l'affection bien sincère que je vous porte à tous les deux.

<div style="text-align:center">Votre amie dévouée,

RACHEL.</div>

Rachel à Samson.

<div style="text-align:right">Rouen.</div>

Mon cher monsieur Samson,

Me voilà depuis quatre jours dans cette ville de Rouen où vous aviez bien voulu, il y a trois ans, venir assister à mes premiers débuts en province. Le public, cette année, est très mal disposé pour la direction, et il s'en venge sur les malheureux artistes. Jusqu'à présent, cependant, il a bien voulu faire exception à sa mauvaise humeur pour moi. J'ai joué *Phèdre* avant-

hier au milieu d'un concert d'applaudissements. Ce soir, on donne *Marie Stuart*. Je crois que ce sera mon avant-dernière représentation. Du reste, le temps est abominable, et la ville de Rouen me paraît d'un triste à nul autre pareil.

La veille de mon départ, j'ai causé longtemps avec notre grand Commissaire au sujet de Berton [1]. Son engagement a dû être décidé samedi, et j'espère qu'il est des nôtres à l'heure qu'il est. Ne manquez pas, s'il vous plaît, de m'annoncer cette bonne nouvelle : vous savez si elle me fera plaisir. Si cependant vos occupations ne vous permettaient pas de m'écrire, chargez-en, je vous en prie, mon amie Adèle.

J'ai pensé, cher monsieur Samson, que ce petit mot de ma part vous serait agréable, et je n'ai pas besoin de finir ma lettre en vous renouvelant les expressions bien sincères de ma reconnaissance et de mon dévouement.

RACHEL.

1. François Berton, gendre et élève de Samson, qui, après trois années passées au Vaudeville, venait de faire des débuts fort remarquables au Théâtre-Français, où pourtant il n'obtint pas d'engagement.

P.-S. — Veuillez, je vous prie, faire bien mes amitiés à ma tendre M^me Samson et à mes vieilles amies Caroline et Adèle. Mille souvenirs pour Berton, Toussaint et mon camarade Julot.

De Rachel à Madame Toussaint (Adèle Samson).

Oui, ma chère Adèle, je ne serai pas loin de Paris quand vous y reviendrez. Mon congé est fixé au 1^er septembre prochain. Je serai bien contente de vous revoir, et j'espère que la tendresse de vos parents, l'affection sincère de ceux qui vous aiment comme moi vous distraiera de votre douleur, chère amie, surtout l'enfant que vous portez.

Prenez toutes les précautions possibles pour votre traversée. Une bonne manière de ne pas souffrir du mal de mer c'est de se coucher dans la cabine une demi-heure avant que le bateau ne s'apprête à partir, parce que alors vous dormez, et le sommeil, qui est le meilleur ami de celui qui souffre, nous ôte aussi ce vilain mal qui pourrait vous être si funeste, non seulement

pour votre enfant, mais pour votre santé à venir. Prenez bien garde à cette traversée.

Mes succès ont été fort bien en province. La création de Virginie m'a fait le plus grand honneur. Sans être ingrate, vous comprendrez, ma chère Adèle, qu'au milieu de ces succès je n'ai pas dû toujours être joyeuse et contente : mon petit ange d'Alexandre n'était pas là, et rien n'est complet pour moi aujourd'hui sans lui. Allons, ma bonne amie, du courage, et croyez que Dieu vous réserve encore du bonheur. Si j'ose vous parler de ce qui m'est si cher, c'est que je sais que le contentement d'autrui est plutôt un allégement à vos maux, car vous savez si je suis capable de vous causer avec la moindre intention une peine si mince qu'elle soit.

A bientôt donc, ma chère amie. Croyez à ma tendresse pour vous et tous les vôtres, et usez de moi comme une sœur dévouée.

<div style="text-align:right">RACHEL.</div>

1845.

1. *Virginie*, tragédie de M. Latour de Saint-Ybars.

Marseille, le 25 juin 1845.

Ma chère Adèle,

Comment allez-vous? C'est de Lyon, où je vais avoir terminé bientôt mes représentations, que je vous écris. J'ai reçu à Brest une bonne et longue lettre de M. Samson qui m'apprend votre nouvel état. Comment supportez vous cette grossesse? Commencez-vous à vous faire à ce climat de Londres? Vous serez bien aimable de me répondre en quelques lignes seulement ce que je vous demande dans cette lettre, car vous ne doutez pas, je l'espère, de mon affection ni de mon sincère dévouement. Moi, depuis deux mois je suis hors de chez moi. Je voyage en grande tragédienne, et je ne suis pas tout à fait heureuse. Vous devinez, n'est-ce pas, ce qui manque à ma joie, à mon complet bonheur. Enfin je n'ai plus qu'un mois à souffrir, et je me rendrai à mes pénates.

Si, comme je l'espère, vous répondez à cette lettre, ma chère Adèle, veuillez l'adresser au théâtre de Strasbourg, où je me rendrai en quittant Lyon.

Je vous souhaite santé *et plus de bonheur*, et je vous embrasse bien tendrement.

RACHEL.

Rachel à Madame Toussaint-Samson.

Ma pauvre amie,

Que ne puis-je aller vous offrir, comme votre tendre père, mes soins, mon dévouement! Car c'est aujourd'hui que ceux qui disent vous aimer peuvent vous donner les preuves de leur tendresse.

Je souffre mille fois plus de vos souffrances, pauvre mère délaissée de ses anges, que des douleurs que j'éprouve moi-même de ma faible santé.

Si je me laissais aller, je vous écrirais trop longuement. Si votre bon père pouvait vous décider à revenir avec lui, combien je serais heureuse! et votre mère, quel soulagement à ses chagrins! Mais comment espérer de vous revoir bientôt quand ce pauvre Toussaint est cloué là par un engagement? Et lui, pauvre garçon il lui faut aussi des consolations. Que ceux qui vous aiment sont

à plaindre! Je vous serre mille fois dans mes bras, ma pauvre amie. Courage! et songez à l'avenir. Dieu vous a éprouvée bien jeune, mais sûrement il vous doit maintenant du bonheur. Courage!

 Votre sœur de cœur,
 RACHEL.

1845.

A Madame Adèle Toussaint.

 (Cette lettre doit être de 1846.)

Me voilà au lit, et pour quelques mois. Hier après avoir répété généralement *Catherine*, j'ai ressenti un malaise général, puis des douleurs plus significatives. J'ai fait alors demander M. Ferrier, qui à son tour a fait appeler M. Dubois, qui n'a pu se rendre chez moi que ce matin. Une consultation a été demandée : elle vient d'avoir lieu... On m'interdit de jouer pendant plusieurs mois, et cette pensée me désespère. Si le le chagrin que j'en éprouve, et qui sera d'autant plus grand avec les longues et horribles soirées, ne me fait pas mourir, rien ne pourra m'effrayer à l'avenir. Les médecins m'ont défendu de quit-

ter le lit d'ici à quelques jours. Après cela, ils m'ont dit, ils aviseront à me faire transporter à la campagne. Qui viendra m'y voir? Vous qui allez aussi être retenue chez vous pour quelque temps? Rien ne sera triste comme ma vie. Quelle année d'épreuve! Ne pas jouer! ne plus entendre ce public! Dans six mois, dans un an, me reconnaîtra-t-il? Oh! je pleure tant que je n'ai plus la force de tenir ma plume.

Adieu.

RACHEL.

CHAPITRE IX

Rachel continue à travailler malgré ses succès. — Liste de ses créations. — Parallèle entre Talma et Rachel. — Elle est blasée. — Le théâtre seul l'intéresse.

Lorsque, au retour de ses représentations à l'étranger et en province, Rachel rentrait à Paris, elle ne se reposait pas sur ses lauriers. Après une création, elle voulait en faire une autre : elle craignait toujours de déchoir ; ce qui fait que dans presque toute sa carrière, à l'exception des brouilles qui arrivaient assez souvent entre elle et nous, elle a constamment étudié avec Samson.

Je pourrais compter les rôles nouveaux joués par elle par les raccommodements, et les raccommodements dataient toujours du moment d'une nouvelle création. Comme plusieurs de ses lettres sont sans date, et qu'en un si long espace de temps il est difficile de pouvoir préciser les époques pour arriver à mon but, je me suis procuré des notes prises sur les registres du Théâtre-Français : ces notes donnent la date du jour, du mois et de l'année de chaque création, tant du vieux que du nouveau répertoire, avec la quantité de fois que Rachel a joué chaque rôle.

Elle créa neuf rôles avant la première brouille et dix-sept dans l'espace de quinze ans (en tout vingt-six rôles).

J'ai toujours regardé comme un grand malheur pour Rachel le changement si subit qui s'était opéré dans sa situation, pas-

sant de la misère la plus profonde à la richesse et au luxe. Au bout de deux années, elle n'avait plus rien à désirer. Aussi était-elle déjà blasée à peu près sur tout. Qu'étaient devenus cette franche gaîté, ce bonheur si grand qu'elle éprouvait lorsqu'elle s'échappait de sa mansarde pour venir prendre ses leçons dans notre maison de Saint-Maurice? Comme cette habitation si modeste lui paraissait belle! Alors, avec quel bonheur elle courait dans le jardin! avec quel intérêt elle entendait Samson lui parler des anciens artistes, surtout de Talma! comme elle était loin de prévoir que deux ans plus tard elle aurait atteint la même renommée que ce grand tragédien, qui, heureusement pour lui, n'était pas arrivé aussi vite qu'elle au sommet de la gloire : il l'avait achetée petit à petit, en progressant toujours ; et, lors-

qu'il semblait à tous la perfection même, lui seul n'était jamais entièrement satisfait. Jusqu'à ses derniers moments il pensait encore à mieux faire. Quelques jours avant sa mort, ne se croyant pas en danger, il espérait rentrer par le rôle de Charles VI, et il disait à ses amis qui l'entouraient :

— Je n'ai pas fait dans ce rôle tout ce que je pouvais y faire, et j'y vois de nouveaux effets dont vous serez juges.

Malheureusement la mort l'a enlevé avant qu'il n'eût dit son dernier mot. Ce qui fera toujours la supériorité de Talma sur Rachel, c'est que, avec son admirable exécution, il avait en plus le génie créateur ; son talent s'était encore accru alors qu'il semblait ne plus pouvoir s'accroître dans ses dernières créations. Il n'en a pas été de même de Rachel, dont les dernières

ont été plus faibles, car elle n'avait plus son soutien; cependant, il faut lui rendre cette justice que, si elle avait été blasée de bonne heure sur tout, il fallait en excepter le théâtre, son véritable et je dirai même son seul amour. Souvent je recevais d'elle un mot pour m'annoncer que le lendemain elle comptait venir passer une bonne journée, soit à la ville, soit à la campagne, avec nous... Elle viendrait de bonne heure et se réjouissait d'avance du plaisir qu'elle se promettait. Le lendemain arrivait : elle venait plus tard qu'elle n'avait dit; elle n'avait pu être libre avant : cela se comprend; mais, au bout d'une heure ou deux, je la voyais tirer sa montre et regarder l'heure. « Rachel s'ennuie! » me disais-je. Aussitôt j'entamais l'entretien sur le théâtre : alors sa figure s'animait, ce n'était plus la même.

Elle était très jalouse de toutes les élèves que Samson avait; elle voulait toujours savoir s'il y en avait dans son emploi. Quelquefois je m'amusais à la taquiner en lui disant qu'il y en avait une qui promettait beaucoup dans la tragédie. Aussitôt elle changeait de couleur, et je me mettais à rire en la dissuadant. Elle tenait à me prouver que, dans l'intérêt de la santé de Samson, il ne devait pas donner une leçon, si ce n'était à elle, ce qui ne le fatiguait pas beaucoup. A cela je répondais qu'il ne fallait pas être égoïste et qu'elle devait souffrir qu'on aidât les jeunes artistes comme elle l'avait été elle-même.

Bien que la réputation d'artiste de Rachel dépassât de beaucoup celle de M^{lle} Plessy, elle en a toujours été jalouse. Cette dernière était au Théâtre-Français bien avant elle et y avait déjà de la réputation lorsque

Rachel y entra. Elles se rencontraient souvent chez nous. Comme nous portions beaucoup d'intérêt et d'affection à M^{lle} Plessy, que nous avions connue tout enfant (elle n'avait que treize ans lorsqu'elle commença ses leçons, et débuta à quatorze et demi), elle était regardée par nous comme faisant partie de la famille et devint l'amie de mes deux filles (M^{mes} Toussaint et Berton). Rachel, qui aurait désiré notre affection sans partage, ne pouvait dissimuler sa jalousie.

CHAPITRE X

M^lle Plessy. — Entretien de Rachel et de M^lle Plessy.
Les deux passions. — Contraste frappant.

Pendant que je les ai toutes deux présentes à mes souvenirs, je veux raconter une scène très curieuse qui se passa chez nous entre ces deux artistes et qui peint bien les deux femmes.

Rachel venait de débuter, lorsqu'elle rencontra un jour M^lle Plessy, qui était fort triste.

— Qu'avez-vous donc, lui dit-elle? Avez-vous du chagrin?

— Oh! beaucoup, répondit Plessy.

Rachel parut étonnée et touchée de son affliction, qu'elle ne pouvait attribuer qu'à quelque contrariété de théâtre, et lui demanda si on lui avait fait quelque injustice.

— Je n'ai point à me plaindre du théâtre, dit Plessy, et pourtant en ce moment je le quitterais de bien bon cœur.

A ces mots, Rachel bondit sur sa chaise :

— Vous quitteriez le théâtre, vous, lui dit-elle, vous qui êtes aimée du public, qui vous le témoigne chaque fois que vous êtes en scène?... Vous quitteriez?... C'est impossible... Je ne vous crois pas.

PLESSY. — Croyez-vous donc que cela suffise au bonheur?

RACHEL. — Pour moi, c'est le plus grand.

PLESSY. — Comment! si vous aimiez beaucoup quelqu'un qui vous aimerait de

même, si l'obstacle à votre mariage venait de votre profession de comédienne, vous ne lui feriez pas ce sacrifice?

Rachel. — Oh non!... Certainement non! Renoncer au théâtre, mais ce serait renoncer à la vie! Qui peut se comparer au bonheur de pouvoir attendrir ou faire frémir toute une foule assemblée, de recevoir ses chaleureux applaudissements, de s'entendre louer, de se sentir admirée? Trouvez donc un bonheur plus grand!

Plessy. — Oui! il y en a un à mes yeux plus grand encore : c'est d'être unie à celui qu'on aime, de ne pas le quitter, de partager ses chagrins ou sa joie, de se sentir aimée, de faire à son mari un intérieur agréable et d'avoir de jolis petits enfants qui viendraient encore compléter ce bonheur.

Rachel. — Oui, cela me paraît très

beau, en effet; mais combien cela durera-t-il? Croyez-vous avoir toujours votre mari près de vous? Non! Celui dont vous parlez doit être avocat, je le sais : il sera donc obligé de passer toutes ses journées au Palais, de travailler chez lui en rentrant; si vous avez des petits enfants, le bruit et les cris qu'ils feront le chasseront de chez lui peut-être, et vous, vous resterez seule, à vous ennuyer et, si vous êtes jalouse, à vous inquiéter. Si vous allez au théâtre, le bruit des applaudissements que vous entendrez prodiguer à d'autres vous rappellera vos jours heureux, car les succès ne s'oublient jamais. Vous direz tout ce que vous voudrez, rien ne peut remplacer la gloire.

En les entendant discuter avec une éloquence que je ne puis rendre, car elles étaient animées toutes deux par leurs pas-

sions diverses, je ne pouvais dire qui avait tort ou raison, ou plutôt je leur donnais raison à toutes deux. Lorsque Rachel parlait, j'admirais l'artiste — oui, c'est ainsi qu'il faut aimer son art, avec passion. — Je la comprenais d'autant mieux que moi aussi j'avais eu et j'ai toujours eu la passion du théâtre ; je lui donnais donc complètement raison. Mais lorsque Plessy parlait du bonheur d'épouser l'homme qu'on aime, du plaisir qu'elle éprouverait en remplissant ses devoirs de famille, de la joie d'être mère... je ne pouvais m'empêcher de partager ses idées ; c'était l'honnête femme, la femme aimante et dévouée qui dominait chez elle, et non pas l'artiste. Moi aussi j'avais fait ce sacrifice lorsque mon mari m'avait supplié de le faire ; mais c'était au moment d'être mère. Avant, je l'aurais peut-être refusé, et de ce sacrifice j'ai

beaucoup souffert; car l'amour du théâtre, qui se développe souvent dès l'enfance, devient une passion réelle et qui, chez Rachel, l'emportait sur toutes les autres... Mais non... malheureusement... il y en avait une autre encore, moins honorable... l'amour de l'or!... Ce n'était pas chez elle l'avarice... non, Rachel n'était point avare; elle était même charitable et généreuse, mais comme l'homme qui, après avoir beaucoup bu, veut encore boire et ne peut se désaltérer. Rachel, après avoir gagné plus de 100 000 francs par an, en voulait gagner 200 000, et ainsi de suite. C'était devenu chez elle une véritable passion qui s'accordait très bien avec l'autre; car, en gagnant tout ce qu'elle voulait, elle obtenait également tous les succès qu'elle n'avait jamais dû rêver. Cependant, il faut le dire, tout cela se faisait au préjudice de

l'art. Les fins connaisseurs, qui malheureusement sont rares et qui avaient vu Rachel débuter et jouer pendant les premières années, ne trouvaient plus à son talent la même perfection au bout de cinq ou six ans, et cela devait être. Samson, dans son poème de *l'Art théâtral,* dit, en conseillant le travail aux élèves :

> Par des travaux heureux au but il faut voler,
> Et qui n'avance pas est sûr de reculer.

Ce fut, hélas! ce qui arriva à Rachel lorsqu'elle dut cesser d'étudier avec Samson et cela par suite des faits que je vais raconter ici.

CHAPITRE XI

Rachel fait de nouvelles créations. — Conseils mal écoutés. — D'où venaient les brouilles. — Raccommodement à la répétition d'*Adrienne Lecouvreur*.

Rachel était à l'apogée de son talent et de sa gloire. Il s'agissait de se maintenir ainsi dans la faveur du public, tout en renouvelant son répertoire. C'était donc pour elle une assez rude tâche, dont elle se tira très bien, avec l'aide de son professeur.

Depuis l'année 1840, elle avait étudié et joué :

Pauline, dans *Polyeucte*, et Marie Stuart

en 1842 ; elle étudia et joua : Chimène du
Cid, Ariane et Frédégonde ; en 1843, elle
joua Phèdre et *Judith*, de M^me^ de Girardin.
Avec ces sept rôles nouveaux ajoutés aux
neuf premiers, cela lui faisait seize rôles
qui pouvaient alimenter facilement ses représentations de Paris, surtout celles de
la province et de l'étranger, car il leur faut
toujours du nouveau : ce n'est pas comme
le public de Paris, qui va voir jouer le
même rôle vingt ou trente fois aux artistes
célèbres.

L'obligation de toujours varier son répertoire lorsqu'elle allait en représentations doublait sa fatigue, car il lui fallait
répéter et jouer presque tous les jours.
C'est en vain que Samson employait son
éloquence et son affection pour lui démontrer qu'avec cet insatiable désir de gagner
de l'argent, elle minerait sa santé et abré-

gerait sa vie en vain; que, pour stimuler l'artiste, il lui disait que ce n'était que du métier qu'elle faisait, et non pas de l'art.

Rachel alors semblait réfléchir, promettait de se ménager davantage; mais, rentrée chez elle, tout était oublié. Comme le besoin de créer de nouveaux rôles ne se faisait pas sentir, elle venait nous voir rarement, pour ne pas entendre les mêmes reproches ; puis elle finissait pas ne plus venir : voilà comment la plupart des brouilles se sont faites, sans qu'il y ait eu au fond de sérieux motifs. Il y eut donc une brouille de ce genre en 1844. Elle joua cette année une pièce nouvelle, intitulée *Catherine*, sans le concours de Samson : elle n'y eut pas un grand succès; la pièce fut joué quatorze fois et ne fit pas d'argent. Elle joua aussi cinq fois dans la même année *Don Sanche d'Aragon*.

Je crois qu'elle avait demandé à Jouanny ou à Beauvallet quelques leçons pour ces deux rôles; mais elle avait beau essayer d'autres professeurs, il n'y en avait qu'un qu'elle comprenait et dans lequel elle avait toute confiance. Aussi, en 1845, devant jouer un rôle nouveau : *Virginie*, de Latour Saint-Ybars, elle revint nous voir en pleurant, donnant pour raison de son absence qu'elle n'osait plus venir parce qu'on lui disait que M. Samson était furieux contre elle, et elle parlait du chagrin qu'elle en avait éprouvé. Tout cela accompagné de protestations de tendresse qui aboutirent comme toujours à un raccommodement, après lequel Rachel créait *Virginie,* qu'elle joua cinquante-trois fois; puis *Oreste*, dans la même année 1845. En 1846, elle joua *Jeanne d'Arc;* en 1847, elle joua dans *le Vieux de la montagne,* tragédie de M. La-

tour Saint-Ybars. La pièce n'eut pas beaucoup de succès et ne fut jouée que sept fois. Elle joua aussi dans cette même année *Athalie*, de Racine, et *Cléopâtre*, de M^{me} de Girardin. En 1848, elle joua *Lucrèce* et *Britannicus*. Il y eut encore une brouille de quelques mois en 1849. Le raccommodement se fit au théâtre : on devait jouer *Adrienne Lecouvreur*, de M. Legouvé.

Rachel avait prié l'auteur de donner à Samson le rôle du maréchal : ce dernier ne demandait pas mieux, mais il craignait que Samson ne voulût pas l'accepter. Il était étonné que Rachel tînt à lui voir jouer ce rôle, puisqu'ils ne se parlaient pas. Samson accepta. A la première répétition, lorsque Adrienne se tourne vers son professeur Michonnet pour dire :

— Voilà mon véritable ami, celui auquel je dois tout.

Au lieu de se tourner vers Régnier, qui jouait le rôle de Michonnet, elle se tourna vers Samson, en lui tendant la main, celui-ci avança la sienne, et Rachel se précipita dans ses bras, ce qui causa un attendrissement général.

M. Legouvé en a parlé dans sa remarquable conférence sur Samson et ses élèves.

CHAPITRE XII

Bruit qui court au théâtre. — Explication de Rachel et de Samson. — Refroidissement de Rachel. — Grandes fatigues de Rachel. — Nous la voyons à Bruxelles. — Affluence de paysans et de paysannes. — État de souffrances de Rachel.

Rachel revint donc encore chez nous, et étudia avec Samson son rôle d'*Adrienne Lecouvreur*, qui fut représentée le 14 avril 1849 et fut joué par elle soixante-neuf fois. En 1850, le 2 février, elle joua *Mademoiselle de Belle-Isle*, *Angelo* le 28 mai, et *Horace et Lydie*. Il y eut encore une nouvelle brouille, car elle joua *Valérie* en 1851

sans l'aide de Samson. Elle lui avait dit un jour que le bruit courait au théâtre qu'elle se raccommodait toujours avec lui quand elle avait un nouveau rôle à créer ; il lui répondit :

— Ce n'est pas moi qui l'ai dit : j'aime à croire que c'est le hasard ; mais ce hasard n'en est pas moins extraordinaire, puisque cela arrive toujours ainsi.

Cela la blessa et refroidit beaucoup nos relations : sans être brouillés, elle nous venait voir rarement, au reste, elle avait peu de temps à elle ; passant tout l'été à donner des représentations en province ou à l'étranger, ne revenant à Paris que malade et prenant de nouveaux congés pour se reposer. Ce n'était pourtant pas le travail qu'elle faisait au Théâtre-Français qui devait la fatiguer. Elle ne jouait que deux fois par semaine, sous prétexte de sa

santé; mais en représentations elle jouait tous les soirs.

Nous avons été témoins de ses tours de force, nous étant trouvés ensemble à Bruxelles.

Samson donnait des représentations au théâtre des Galeries Saint-Hubert et Rachel au Grand-Théâtre, Raphaël Félix, frère de Rachel, étant le directeur de la troupe. Ceci l'engageait d'autant plus à jouer, malade ou non.

Nous demeurions sur la place, en face du Grand-Théâtre, et nous nous amusions à regarder cette affluence de monde qui assiégeait les portes; mais le spectacle le plus curieux était de voir arriver quantité de carrioles et même de charrettes amenant des spectateurs, paysans et paysannes des environs. On donnait ce jour-là *Adrienne Lecouvreur*, et nous nous deman-

dions ce que ce public-là comprendrait à la pièce et au talent de Rachel, qu'il venait voir comme une curiosité, un phénomène sans doute plus étonnant encore que ceux qu'il avait vus dans les foires.

Nous allâmes donc le soir au théâtre. Rachel ne fit pas dans son rôle l'effet habituel; elle y avait été très faible : cela se comprenait, dans son état de santé. Comme nous le pensions, les pauvres paysans avaient l'air de ne rien comprendre; à la sortie, nous en entendions plusieurs qui disaient :

— Ah ben ! je croyais que c'était autre chose que ça, Rachel : elle n'est pas belle du tout; si j'avais su, je ne me serais pas dérangé !

D'autres, ayant entendu parler de la grande artiste, s'attendaient à voir une géante, et disaient qu'on avait menti

et qu'elle était plutôt petite, etc., etc.

Nous étions montés dans la loge de Rachel : elle nous fit pitié, en la voyant toute décomposée, ne pouvant parler, les yeux éteints. Elle nous tendit la main, sans pouvoir articuler un mot.

Voilà la vie qu'elle menait. Après avoir joué un rôle fatigant, on la mettait en chemin de fer, où elle passait la nuit pour arriver dans une ville de la Belgique. On répétait le lendemain matin, pour jouer le soir et repartir encore. C'est ainsi qu'elle parcourait successivement toutes les villes, puis y revenait jouer de nouveaux rôles.

Comment sa santé ne se serait-elle pas détruite? Lorsqu'elle rentrait à Paris, elle était exténuée.

CHAPITRE XIII

Création de *Lady Tartuffe*. — On s'occupe de la représentation de retraite de Samson. — Tergiversations de Rachel au sujet de *Rodogune*. — Elle refuse de recevoir Samson. — Explications. — Rachel vient nous voir. — Sa colère. — Retour de M^me Arnould. — Comment Rachel veut susciter une nouvelle brouille. — Autre lettre de Rachel. — Empressement du public pour la location des places. — La loge de M^me ***.

En février 1852, Rachel joua une pièce nouvelle, *Diane*, d'Émile Augier, et, le 6 mai même année, *Louise de Lignerolles*. Le 10 février, en 1853, elle créa *Lady Tartuffe :* ce fut sa dernière création avec Samson.

Mon mari, qui comptait trente années de service au Théâtre-Français, devait y donner, suivant l'usage, une représentation à son bénéfice. Cette représentation de retraite n'oblige pas le sociétaire à se retirer, mais elle devient pour le public une nouvelle occasion de témoigner ses sympathies à l'artiste.

Au moment de jouer *Lady Tartuffe*, Rachel était encore charmante avec nous; elle s'occupait de chercher un rôle nouveau pour la représentation de retraite de Samson. Elle lui avait demandé s'il comptait la faire jouer.

— Pouvez-vous penser, lui dit-il, que je donnerai ma représentation sans votre concours?

— Mais il ne s'agit pas, dit-elle, de me faire jouer un rôle dans lequel on m'a vue : je veux jouer un rôle nouveau.

— Je ne demande pas mieux, dit Samson : cela n'en fera que mieux sur l'affiche.

Après avoir cherché la pièce, on s'arrêta à *Rodogune*; mais le lendemain elle trouvait le rôle trop court.

— Depuis quand mesure-t-on les rôles à l'aune? lui dit Samson. Vous savez que ce n'est point la longueur qui lui donne de l'importance, mais bien la beauté du caractère.

Alors, comme il avait fait dans les premières années, il lui lut son rôle de Cléopâtre, et elle le trouva superbe.

Elle lui demanda quelle était la distribution qu'il comptait faire.

Samson lui nomma les plus anciens sociétaires devant jouer les principaux rôles en hommes, et pensait faire jouer à Rébecca, sœur de Rachel, qui avait une

grande intelligence et beaucoup de qualités, le rôle de Rodogune.

Après avoir approuvé la distribution, elle vint le surlendemain dire qu'elle trouvait Beauvallet trop marqué, qu'elle préférait Maillard; qu'elle ne se souciait pas non plus de voir jouer Rodogune par Rebecca : qu'elle était son imitation continuelle tant dans sa manière de dire que dans ses gestes. Samson lui répondit que cela la regardait, qu'elle pouvait en choisir une autre que sa sœur, mais que, quant à ses anciens camarades, il ne voulait rien faire qui leur fût désagréable.

— Laissez-moi faire, lui dit Rachel : je prends la responsabilité sur moi. J'ai pensé aussi à Mlle Jouassain pour la confidente, au lieu de l'éternelle Mme Mirecourt [1].

1. Mme Mirecourt, femme de l'acteur Mirecourt,

— Je ne demande pas mieux, lui dit Samson, que de voir M^lle Jouassain, qui est mon élève, jouer dans ma représentation.

Cela paraissait convenu quand, quelques jours après, tout était changé. C'était Rébecca qui jouerait ; quant à la confidente, elle ne savait pas pourquoi on ferait cette sottise à M^me Mirecourt, dont elle n'avait qu'à se louer.

Samson lui demanda si c'était lui ou elle qui avait pensé à leur retirer les rôles ; mais tous ces nouveaux caprices commençaient fort à l'ennuyer. Il se retint pourtant pour ne pas éclater. Il convint avec elle qu'elle viendrait quelques jours après répéter son rôle ; mais elle manqua ses rendez-vous : elle s'en excusa en disant

jouait depuis longtemps les rôles de confidentes tragiques auprès de Rachel.

qu'elle avait été malade, et priait Samson de venir, contre son habitude, chez elle pour le lui faire répéter. Le jour pris, il se rend à son hôtel : sa voiture était à la porte, ce qui faisait supposer qu'elle allait sortir. Il entre pourtant, et le domestique lui dit que Madame n'y est pas. Samson, n'étant pas habitué à être traité ainsi, n'aurait jamais cru qu'un tel affront lui vînt de Rachel : il sortit de la maison en se promettant bien de n'y jamais remettre les pieds.

Voici la scène qui se passa le soir même :

On donnait *Lady Tartuffe ;* ils avaient plusieurs scènes ensemble où Rachel, dans son rôle, employait toutes ses séductions pour se faire épouser d'un vieillard qui en était très amoureux. N'ayant pu parler à Samson dans les coulisses, parce que ce dernier avait voulu l'éviter, Rachel était

fort embarrassée pour jouer une scène muette où ils se trouvaient tous deux près d'une table, éloignés des autres personnages qui sont en scène : ils sont censés se parler bas, et le public doit deviner dans leur pantomime et dans leur physionomie, d'un côté toute la coquetterie et toute la séduction que la femme emploie, et de l'autre, l'amour que le vieillard ne peut plus dissimuler et la joie immense qu'il éprouve en se croyant aimé.

Voilà maintenant ce qui se passa :

RACHEL, avec un regard tendre.

Vous avez dû m'en vouloir ce matin, monsieur Samson?

SAMSON, la regardant avec amour.

Comment donc! pas du tout! Ce procédé était « on ne peut plus gracieux ».

RACHEL, feignant le trouble.

J'étais forcée de sortir, et j'avais tout à fait oublié notre rendez-vous.

SAMSON, souriant amoureusement.

Qui ne serait flatté d'un pareil oubli?

RACHEL, attachant son regard sur le sien.

Je vois bien que vous ne me croyez pas.

SAMSON, feignant un transport de joie.

Moi... ne pas vous croire?

RACHEL, baissant les yeux.

Vous m'en voulez encore, je le vois.

SAMSON, tendrement.

Moi, pas du tout.

RACHEL, ayant l'air à moitié vaincue.

Eh bien! venez demain : je vous dirai toute la vérité.

SAMSON, souriant le plus tendrement possible.

Oh! non! cela m'est impossible.

RACHEL, comme laissant échapper un aveu.

Alors, c'est moi qui viendrai.

SAMSON, prenant l'air vainqueur.

Non, ne venez pas. Je viendrai.

Le lendemain, Samson écrivait à Rachel que, depuis un mois, il s'était aperçu qu'elle regrettait de s'être engagée à jouer la pièce de *Rodogune;* que l'époque de sa représentation approchait et ne laisserait plus le temps de monter la pièce : qu'il se contenterait donc de lui voir jouer le rôle de son répertoire qu'elle voudrait bien choisir aussitôt la lettre reçue. Elle vint chez nous, furieuse ; Samson n'y était pas : j'étais seule.

— Je viens de recevoir, dit-elle, une lettre très malhonnête de M. Samson ; je ne sais à quoi l'attribuer.

Je lui répondis que je ne comprenais rien à sa colère, pas plus qu'à la lettre soi-disant malhonnête qu'elle avait reçue, dont je connaissais le contenu, et qu'il n'y avait rien dans les expressions qui pût la blesser; qu'il était pour nous positif qu'elle ne se souciait pas de jouer Rodogune, puisque, depuis longtemps, elle avait toujours trouvé des obstacles, soit pour la distribution, soit pour répéter son rôle; qu'elle avait laissé écouler le temps nécessaire à monter la pièce ; que tout cela prouvait qu'elle ne désirait pas la jouer. Ne pouvant donner de bonnes raisons, elle en trouva de mauvaises : on attribuait à mal tout ce qu'elle faisait; elle aurait désiré que M. Samson eût une belle représentation qui eût pu atteindre un chiffre de 25 000 ou 30 000 francs.

— Vous savez bien, lui dis-je, que, quand

les prix seraient doublés et même triplés, elle n'atteindrait pas ce chiffre, puisque, à cette époque, les recettes au prix ordinaire ne dépassaient pas 6 000 francs.

— Mais il y a toujours moyen, dit-elle, de faire monter les recettes plus haut : voyez à combien s'est élevé le bénéfice de Raphaël; il a vendu des loges 200 ou 300 francs.

Je lui répondis : — Vous connaissez la droiture de mon mari, il ne ferait jamais une chose semblable : pas un billet ne sera vendu hors du théâtre, ni plus que l'indiquera l'affiche.

— Alors, répliqua-t-elle, vous aurez une triste représentation, car vous ne comptez pas sans doute que Mlle Plessy fera courir tout Paris...

Cela était dit avec un dépit continu qui laissait percer toute sa jalousie.

Je tenais enfin le mot de l'énigme, et ces dernières paroles m'expliquaient toute la conduite de Rachel dans ces derniers temps.

Lorsque Mme Arnould vint à Paris en congé pendant son engagement à Saint-Pétersbourg, elle nous avait rendu visite avec son mari, nous témoignant tous deux la plus vive affection, et Mme Arnould avait formulé le désir de venir exprès de Russie jouer encore une fois au Théâtre-Français, pour la représentation de retraite de son professeur.

Samson la remercia de sa bonne volonté; mais il craignait, dit-il, qu'elle ne pût en obtenir l'autorisation, si cela ne coïncidait pas avec la fermeture du théâtre de Saint-Pétersbourg.

— Ne vous embarrassez pas de cela, dit Mme Arnould : je me charge d'obtenir

l'autorisation de l'Empereur, n'importe à quel moment, dès qu'il saura que c'est pour vous.

Elle nous écrivit plusieurs fois pour rappeler à Samson qu'elle était toujours à ses ordres ; et, quand le moment arriva, elle se mit aussitôt en route.

Rachel avait bien appris, l'année d'avant, la proposition de Mme Arnould, mais elle pensait que cela manquerait au moment de l'exécution : ce fut donc avec une excessive jalousie qu'elle apprit que celle-ci devait jouer.

Connaissant son caractère ombrageux, je m'expliquais sa colère, habituée comme elle l'était à obtenir seule les suffrages du public. Elle craignait d'en voir distraire une partie par une femme qui, dix ans avant, avait su les conquérir. Dès lors, je ne puis l'affirmer, rien n'en donne la cer-

titude, elle n'eût pas voulu jouer dans cette représentation. Mais comment pouvait-elle faire? Si elle refusait, il n'y aurait qu'un seul cri de réprobation : « Rachel refuse de jouer pour son professeur! Qu'imagine-t-elle? Connaissant la susceptibilité du caractère de Samson, elle veut susciter une brouille, mais que la brouille vienne de lui. »

Ainsi s'expliquent ses caprices pour la distribution de la pièce, ses rendez-vous manqués chez nous, puis le dernier chez elle, où elle s'était fait céler.

Si l'explication n'avait pas eu lieu sur la scène, elle eût été probablement plus vive, et une rupture s'en serait suivie.

Il n'en pouvait plus être ainsi. En écrivant, Samson était plus maître de lui; sa lettre, quoi que Rachel eût voulu faire croire, n'avait rien qui pût la blesser.

Renonçant à lui faire jouer un rôle nouveau dans cette représentation, il se bornait simplement à lui demander de jouer un de ses anciens. Ce n'était pas ce qu'elle voulait; cela n'atteignait pas son but. Elle vint chez nous toute furieuse, mais heureusement Samson n'y était pas. J'étais seule à soutenir l'assaut. C'était la première fois que je la voyais ainsi et que je l'entendais prendre un ton tout nouveau pour moi. Elle semblait vouloir s'exciter, et cherchait des raisons pour nous mettre dans notre tort. Enfin il lui échappa ceci :

— Parce que M. Samson m'a donné des leçons, il se croit obligé de me traiter comme une petite fille !

A ces mots, je m'écriai :

— Assez, Rachel, n'allez pas plus avant : le ton que vous prenez en parlant de votre professeur ne me convient pas. Si

vous croyez ne rien lui devoir, que la nature ait tout fait pour vous, et que vous seriez arrivée sans lui, contentez-vous de le penser, mais ne venez pas devant moi étaler votre ingratitude, car il y une chose que vous ne devriez jamais oublier : c'est notre affection pour vous, dont vous n'avez jamais pu douter.

Alors Rachel fondit en larmes et eut presque une attaque de nerfs. En la voyant en cet état, j'oubliai tout, je l'embrassai en lui disant que je ne dirais rien à Samson de ce qui s'était passé entre nous. « La colère seule vous a fait parler, lui dis-je, j'en suis convaincue. »

Elle m'embrassa très amicalement et partit.

Samson reçut d'elle une lettre dans laquelle elle exprimait encore ses craintes au sujet du résultat pécuniaire de sa re-

présentation à bénéfice organisée comme elle devait l'être, mais mon mari changeait rarement d'avis et maintint son programme tel quel, en quoi il eut raison on le verra dans les pages suivantes.

Le talent de Rachel, à cette époque, entrait, malgré ses immenses succès, dans une phase de décroissance; mais elle ne s'en apercevait pas. La faveur publique étant toujours la même : à force de s'entendre répéter qu'il n'y avait qu'elle au Théâtre-Français, qu'elle était même la plus grande artiste du monde, elle avait fini par le croire, et ne pensait pas nous blesser en répétant dans sa lettre ce qu'elle avait déjà dit, que la représention ne serait pas aussi belle qu'elle eût pu l'être.

— Cependant, lui avais-je dit alors, vous comptez y jouer un de vos beaux rôles !

— Oui, dit-elle, mais le public m'a déjà vue tant de fois dans ce rôle. Puis il peut toujours m'y voir au prix ordinaire : il sera donc difficile d'augmenter beaucoup les prix.

Ainsi c'était toujours elle, elle, elle ! ne comptant pour rien l'attrait de la réapparition de Mme Arnould-Plessy, le talent des autres artistes et la sympathie du public pour Samson, qui désirait jouer, dans cette représentation, un de ses meilleurs rôles dans *les Fausses Confidences*.

Le public a prouvé à Samson qu'il n'était pas de l'avis de Rachel, car jamais plus belle, plus brillante et plus lucrative représentation n'avait eu lieu au Théâtre-Français. J'avais été d'abord de l'avis de doubler simplement le prix des places, et j'étais allée consulter le contrôleur en chef du théâtre, qui me fit voir le chiffre de

plusieurs réprésentations de retraite : il trouvait que quelques-unes, dont les prix étaient très élevés, n'avaient pas atteint le chiffré de celles dont les prix étaient plus bas, la salle n'étant pas remplie.

J'étais donc fort embarrassée. Samson me laissait la liberté d'agir comme je le voulais, s'entendant peu aux affaires d'intérêt. Cette responsabilité pourtant me gênait un peu, lorsque le souvenir me revint de ce qu'avait dit Rachel : elle m'avait blessée dans mon orgueil de femme.

— Il en sera ce qu'il voudra! m'écriai-je : je mettrais les prix les plus élevés.

Dans la même journée, j'apprenais que quantité de personnes s'étaient déjà fait inscrire à la location pour des loges, avant même que l'affiche eût annoncé ce qu'on devait donner et le prix des places. Pendant ce temps Rachel allait jouer à Ver-

sailles, à Saint-Germain, dans les environs de Paris, et nous ne la voyions plus.

Mme Arnould était arrivée ; elle avait répété avec Samson son rôle des *Fausses Confidences*. Mme Allan, en rivale généreuse (c'était un de ses rôles), s'occupait de la toilette de son amie Mme Arnould. Elle avait beaucoup de goût et s'était mis en tête de faire valoir sa beauté. La représentation était annoncée dans les journaux ; le bureau de location ne désemplissait pas, et quelques jours avant la représentation on ne pouvait pas avoir de places. On demandait vainement des premières : il y avait encore des secondes, d'abord repoussées, et quand on se décidait à les prendre, il ne restait, le soir de la représentation, que des troisièmes, qu'on acceptait faute de mieux. Ce qui fait que des premières aux quatrièmes loges on ne voyait que

diamants et toilettes de bal. Mon grand ennui était de ne pouvoir contenter toutes les personnes qui s'adressaient à nous, n'ayant rien pu obtenir à la location. J'étais obligée de me déranger pour aller avec elles au bureau. Je recevais la même réponse : « Nous n'avons plus rien »; et les personnes partaient furieuses, doutant encore de ma bonne volonté. Un jour que j'y étais allée pour le même motif, je vis Mᵐᵉ Félix, la mère de Rachel, qui semblait indignée du refus qu'on lui faisait d'une loge. En me voyant, elle m'interpella par ces mots :

— Voilà la première fois, madame, que je ne pourrai pas voir jouer ma fille : vous conviendrez que c'est un peu violent !

— Mais, madame, lui dis-je, j'ai fait mettre de côté le service qu'on est habitué de faire à Rachel, et qui se compose d'une

première loge et de quelques orchestres. Rachel pourra sans doute vous donner des places dans sa loge.

— La loge de ma fille ne me regarde pas, dit-elle : je voulais louer une loge pour moi.

— Alors, madame, il fallait vous y prendre plus tôt. Ce n'est pas la faute de M. Gouget s'il n'en a plus.

Et je partis.

Rachel, qui continuait ses excursions, ne s'occupait pas de la représentation, qui n'était pas encore affichée, quoique tout fût loué; mais, avec son idée fixe que cette représentation ne pouvait être brillante, elle ne s'était nullement occupée de retenir pour ses connaissances les places qu'on lui avaient demandées. Elle rencontra un matin Mme Allan, qui lui demanda où elle allait.

— Je vais à la location, dit-elle, pour une loge que j'ai promise.

— Vous ne l'avez pas retenue plus tôt? lui dit Mᵐᵉ Allan.

— Non. Pourquoi?

— Mais c'est que vous n'en aurez plus.

— Ce n'est pas possible! dit Rachel.

— Vous pouvez vous en assurer; mais je sais que depuis quelques jours il n'y a plus rien à louer.

Rachel fut très étonnée et plus désireuse encore d'avoir cette loge; elle allait, dit-elle, venir chez nous et nous demander de lui en donner une, ne pouvant manquer à sa promesse. Pendant qu'elle allait à la location pour se bien assurer de ce qu'il en était, Mᵐᵉ Allan arriva chez nous; Mᵐᵉ Arnould s'y trouvait. Elle raconta ce qui venait de se passer et me dit :

— Ma chère amie, il faut absolument que vous vous arrangiez de façon que Rachel ait sa loge.

— Oh! oui, dit M^me Arnould, faites-le, je vous en prie : sans cela, elle fera commencer le spectacle tard et nous finirons à je ne sais quelle heure. Oh! ma bonne madame Samson, tâchez de la contenter.

— Eh! je ne demanderais pas mieux, leur répondis-je. Si je pouvais lui offrir la loge que je me suis réservée, j'en ferais volontiers le sacrifice; mais c'est une troisième loge, donnant sur la scène : cela ne lui conviendrait pas. J'en ai bien une de quatre places que j'ai fait garder pour les artistes de l'intermède, Roger, Godefroy; mais je ne puis la prendre. Nous leur devons bien cette politesse.

Elles s'écrièrent toutes deux :

— Contez-leur votre embarras : ils sont si bons garçons qu'ils ne vous en voudront pas...

Je n'admettais pas cette raison : faire une impolitesse, de préférence, à ceux qui étaient bons et obligeants.

Heureusement, il me vint une idée : j'avais deux places de première galerie qui étaient retenues par des membres de notre famille. Je m'en tirerai comme je pourrai avec eux. Je donnerai ces places à Roger et à Godefroy et la loge à Rachel, mais à la condition expresse qu'elle commencerait à sept heures précises.

Lorsque Rachel arriva, elle sut, par ces dames, tout le mal que je m'étais donné pour la satisfaire; elle m'en remercia beaucoup et promit tout ce qu'on voulut. La fameuse soirée arriva enfin. J'avais engagé à souper M. et Mme Arnould, ainsi

que M.[1] et M^me Allan. C'était un souper de famille qui avait lieu chez nous. J'envoyai dans la loge de Rachel un magnifique bouquet, et j'allai l'inviter au souper. Elle accepta et parut très satisfaite.

1. M. Allan était un acteur de beaucoup de talent qui avait fait une partie de sa carrière au théâtre du Gymnase (d'abord théâtre de Madame), puis l'autre à Saint-Pétersbourg, cet Eldorado des acteurs français.

CHAPITRE XIV

Public distrait. — Succès froid pour Rachel. — Grand succès de M^{me} Arnould. — Grand succès du bénificiaire. — La dernière lettre de Rachel. — Maladie de sa sœur Rébecca. — Sa mort. — Discours de Jules Janin. — Discours de Samson.

Tout allait donc au mieux; elle tint sa promesse et commença à sept heures. Hermione ne paraît qu'au second acte; cela pourrait donner le temps au public d'arriver et de se placer : mais il était fort distrait pendant la tragédie et très froid, comme cela arrive souvent dans les grandes représentations.

Les messieurs s'occupaient plus à regarder les loges qu'à écouter les beaux vers de Racine, et les dames à regarder et à éplucher les toilettes des autres. Somme toute, à mon grand regret, le succès de Rachel fut très froid.

Roger et Godefroy, le harpiste, firent grand effet dans l'intermède, mais le public attendait avec impatience *les Fausses Confidences*. On parlait beaucoup de la beauté de Mlle Plessy avant son départ pour la Russie, dix ans auparavant. On craignait que ces dix années n'eussent apporté du changement. On attendait donc avec impatience son entrée, qui arrive à la seconde scène du premier acte. Sitôt qu'elle parut, les lorgnettes furent braquées sur elle et empêchèrent par ce mouvement d'unir les deux mains pour l'applaudir; mais ce ne fut que l'affaire d'une

seconde... A peine eut-elle dit quelques mots que, séduit par cet organe enchanteur et par cette beauté qui était alors dans tout son éclat, le public fit entendre des applaudissements unanimes et prouva à la fugitive qu'elle était entièrement pardonnée et qu'il était bien heureux de la voir et de l'entendre. Elle avait eu peur en entrant; mais la manière dont elle avait été accueillie l'avait complètement rassurée et ne lui laissa plus qu'une émotion pleine de douceur, qui la servit beaucoup dans son rôle, qu'elle joua parfaitement. Sa toilette — une robe de satin blanc qui faisait ressortir sa beauté de brune et l'élégance de sa taille — était ravissante et contribuait encore à l'embellir : elle eut donc un très grand et très légitime succès.

Lorsqu'on avait annoncé la représentation de retraite de Samson, quantité de

personnes avaient cru que c'était la dernière fois qu'il jouait : cela avait beaucoup contribué à cette affluence de monde. Bon nombre de spectateurs étaient arrivés de la province et même de l'étranger. Son succès fut donc immense. Lorsqu'il entra, il fut salué par trois ou quatre salves d'applaudissements tellement unanimes qu'un ami de mon fils, sachant que celui-ci devait être à la représentation de son père, le chercha vainement dans la salle. A l'entrée de Samson, regardant toutes ces mains s'élevant ensemble pour applaudir, et n'en voyant que deux qui n'applaudissaient pas :

— Ce doit être Jules! dit-il.

En effet, c'était lui, qui n'osait applaudir son père, et qui, très ému, baissait la tête dans la crainte qu'on ne vît des larmes briller dans ses yeux.

Les rôles de Dubois et d'Araminthe sont très brillants tous deux; les scènes entre le professeur et l'élève firent le plus grand effet. Ils étaient parfaitement secondés par les autres artistes, dont les rôles étaient moins importants. Enfin, depuis le commencement jusqu'à la fin, ce ne fut que bravos et applaudissements; après la chute du rideau, cris, rappels, tonnerre d'applaudissements et pluie de bouquets. Si je m'étends un peu sur ce succès, c'est qu'il eut une grande influence sur la suite de nos relations avec Rachel. On peut juger, d'après sa jalousie contre Mme Arnould, du dépit qu'elle éprouva, après avoir déclaré que celle-ci ne contribuerait en rien à la recette; elle vit ses pronostics démentis et cette représentation, qui, selon elle, devait être manquée, dépasser tout ce qu'on pouvait espérer. Maintenant, voici le comble :

Andromaque ne fait pas son effet habituel ; le public est froid : elle pense qu'il en sera de même pour *les Fausses Confidences*. Pas du tout... il se montre très chaleureux. Elle voit enfin une autre qu'elle obtenir les même succès. Nous ne fûmes donc pas étonnés en recevant le soir un mot de Rachel, écrit au théâtre : elle s'y excusait de ne pas venir, en disant qu'elle avait promis à sa mère de souper avec elle ce jour-là.

Ce fut la dernière lettre que je reçus d'elle, et depuis lors je ne la revis plus.

Cette lettre datait du 28 avril 1853, et Rachel partait trois jours après, le 1ᵉʳ mai même année, pour ne rentrer au Théâtre-Français que le 15 août 1854. Quinze mois d'absence ! Elle créa le rôle de Rosemonde le 21 novembre 1854. La pièce fut jouée six fois, et retirée ensuite par l'auteur. — Rachel était fort souffrante. — Le

15 janvier 1855, elle créa *la Czarine*, drame de Scribe, qui eut du succès. — N'ayant pas vu la pièce, je ne puis rien dire de la manière dont elle a joué ce rôle; mais j'ai entendu un de ses grands admirateurs d'autrefois dire qu'elle y avait été médiocre; au reste, elle ne l'a joué que seize fois, ce qui ne se fait jamais lorsqu'une pièce a réussi. — Dès lors, elle reprit ses anciens rôles.

A son retour de Russie, nous ne la vîmes pas, et cela sans aucun motif qu'elle pût avouer; elle évitait même de rencontrer Samson, pour ne pas le saluer.

Elle était revenue au mois de mai 1854, en apprenant la maladie de sa jeune sœur Rébecca. Elle courut la rejoindre et la soigna avec la tendre affection qu'elle lui portait : car Rachel avait au plus haut degré l'amour de la famille, et ses jeunes sœurs,

Rébecca et Dinah, étaient plutôt regardées par elle comme des enfants que comme des sœurs. Ce fut donc un immense chagrin pour Rachel lorsqu'elle vit mourir sa pauvre Rébecca, que tout le monde regrettait, et qui donnait les plus belles espérances. Elle accompagna avec sa famille le corps de sa sœur, qu'elle ramenait à Paris. La veille de l'enterrement, M. Michel Lévy, comme ami de la famille Félix, vint demander à Samson de vouloir bien parler au nom de la Comédie-Française sur la tombe de Rébecca. Samson lui répondit qu'il regrettait beaucoup d'être obligé de lui refuser ce qu'il demandait, mais qu'il comprendrait facilement lui-même que, depuis un an M^{lle} Rachel étant partie de Paris sans lui donner signe de vie, depuis son retour évitant sa rencontre et détournant la tête pour n'être pas obligée de le

saluer, et nos relations avec la famille ayant été fort mauvaises, il se croyait plus qu'autorisé à garder le silence devant cette tombe, tout en regrettant vivement la mort de la pauvre jeune fille.

— Il se trouvera, je n'en puis douter, parmi les sociétaires ses anciens camarades, plusieurs qui pourront remplir ce pieux devoir, ajouta-t-il.

M. Michel Lévy lui exprima tous les regrets qu'il avait de ne pas avoir réussi, comprenant cependant les raisons que Samson lui avait données, et partit.

Le lendemain, ce dernier suivait le corps avec toute la Comédie-Française; il y avait beaucoup de monde : la cérémonie fut touchante. M. Jules Janin fit un long discours fort élogieux pour Rachel; on aurait cru, à l'entendre, que c'était elle qui était à la place de sa sœur; très peu de mots

pour cette dernière. Tout semblait terminé quand une personne, s'adressant à Samson, lui dit qu'on s'étonnait que pas un des anciens compagnons de la pauvre morte n'eût pris la parole pour dire quelques mots sur sa tombe. Alors, Samson, par un sentiment spontané que lui inspirait sa noble nature, oubliant tous ses griefs et ne pensant qu'à la jeune artiste que la mort enlevait si tôt à l'art, s'avança sur le bord de la tombe et improvisa un discours fort touchant ; mais, contrairement à son devancier, il ne trouva pas nécessaire de parler de Rachel : il se borna à faire l'éloge de Rébecca, parlant des qualités qu'elle avait montrées dans tel ou tel rôle, de la perte que faisait la Comédie-Française en cette jeune artiste qui promettait un si bel avenir.

Il reçut des compliments de son dis-

cours, et Raphaël Félix le remercia en lui tendant la main, mais il ne reçut pas un mot de Rachel, qui continua à agir de même envers nous.

CHAPITRE XV

On veut reprendre *Lady Tartuffe*. — Rachel chez M^me de Girardin. — Elle veut faire retirer à Samson le rôle de Maréchal. — Refus de M^me de Girardin. — Pourquoi Rachel part-elle pour l'Amérique ? — Le rôle de Médée accepté et refusé par elle. — Grand succès de Médée et de M^me Ristori. — Départ de Rachel pour l'Amérique. — Son séjour à Cannes. — Sa mort.

Il avait été question de reprendre *Lady Tartuffe*, et je dis à M^me Allan, qui m'annonçait cela :

— Je suis bien curieuse de savoir ce que va faire Rachel : étant obligée de se trouver constamment en scène avec Samson,

elle voudra se raccommoder avec lui, c'est positif; mais qu'imaginera-t-elle cette fois? quelle raison pourra-t-elle donner de sa conduite envers nous? Il lui sera difficile d'en trouver.

— Eh bien! on ne donnera pas *Lady Tartuffe!*

— Rachel est-elle malade? lui dis-je, ou ne veut-elle pas jouer?

— Écoutez-moi, dit-elle, car c'est toute une histoire : Rachel est allée chez Mmc de Girardin...

— Pour?

— Vous ne le devineriez jamais... pour la prier de retirer à M. Samson son rôle de Maréchal, parce qu'il lui serait impossible de jouer avec lui, attendu qu'ils ne se parlaient plus. Aussitôt Mmc de Girardin s'écria :

« Reprendre à M. Samson le rôle de Maré-

chal? mais vous n'y pensez pas, Rachel! Moi, je ferais une impertinence à un homme qui a bien voulu se charger d'un rôle secondaire, et qui, par son talent, a trouvé le moyen d'en faire un bon rôle! Il a contribué au succès de ma pièce! Oh! jamais je ne ferai une chose pareille : je préfère qu'on ne joue pas la pièce s'il vous est impossible de jouer avec lui, ce que je ne puis comprendre. Il faut donc que vous ayez un motif bien grave?

« — Très grave, dit Rachel.

— Ah! m'écriai-je! Elle a donc trouvé un motif pour cette brouille? Je suis bien curieuse de le connaître?... Eh bien!

— Eh bien! dit Mme Allan, vous ne pourriez jamais le deviner. Elle a dit que M. Samson avait calomnié sa sœur Rébecca sur sa tombe.

A ces mots, je restai pétrifiée! moi qui

trouvais toujours des excuses pour elle! Le bandeau, cette fois, était bien tombé.

— Je n'ai pas besoin, ajouta M^me Allan, de vous dire que M^me de Girardin n'en a pas cru un mot. « Je connais assez le noble caractère de M. Samson, a-t-elle dit à Rachel, pour être convaincue qu'on vous a trompée. Quant à moi, je vous répéterai encore ce que je vous ai déjà dit : j'aime mieux retirer ma pièce que de faire une sottise à un tel homme. »

Inutile de dire l'indignation que Samson éprouva lorsqu'il apprit l'histoire :

— J'ai pu pardonner souvent des choses qui m'ont affligé ; mais celle-ci, qui attaque mon honneur, je ne la lui pardonnerai de ma vie.

Comme tout se redit, on n'aura pas manqué de redire ces paroles. Je suis bien convaincue que Rachel a dû regretter plus

d'une fois ce qui s'était passé, et qu'elle en aura eu même du chagrin ; car je ne la crois pas capable d'avoir inventé cette calomnie, qui a dû l'être par un ennemi de Samson. Mais devait-elle y croire ?

Après avoir joué en janvier et février *la Czarine*, Rachel donna sa démission du Théâtre-Français, et partit, déjà très souffrante, pour l'Amérique. Cette démission et ce départ surprirent bien des gens ; on se demandait en vain comment elle pouvait quitter le théâtre où elle avait eu tant de triomphes et Paris dont elle avait été l'idole. On ne pouvait attribuer ce départ qu'à l'avidité : sans doute, il en entrait bien un peu chez elle, mais le véritable motif, je l'ai deviné. Je connaissais si bien son amour pour son art, la crainte qu'elle avait exprimée si souvent, soit par ses discours, soit par ses écrits :

— Si je devais un jour décroître dans l'opinion publique, disait-elle, je quitterais sur-le-champ le théâtre.

Certainement, son succès était toujours le même ; c'était toujours pour le public la grande tragédienne, mais dans ses trois dernières créations, quoique applaudies, elle n'avait pas trouvé à beaucoup près le succès des premières, qui lui valurent sa grande réputation. Autre motif encore, et qui la détermina au parti qu'elle prit : M. Legouvé avait fait pour elle un rôle magnifique, comme elle n'en avait pas encore créé dans le nouveau répertoire : ce rôle était tout à fait approprié à son genre de talent. L'ouvrage était très remarquable et promettait un grand succès. C'était *Médée*.

M. Legouvé lui lut la pièce avec son grand talent de lecteur, et le rôle lui parut effectivement ce qu'il était, très beau. Elle

l'accepta et commença à le travailler; mais j'ignore ce qui se passa, puisque nous ne la voyions plus à cette époque. On me disait qu'elle paraissait fort triste et découragée. Était-ce la maladie qui en était cause, ou craignait-elle de ne pouvoir atteindre à la hauteur du rôle? Bref! elle le refusa. C'est alors que M. Legouvé fit traduire la pièce en italien et confia le rôle de Médée à la Ristori, qui avait déjà donné au Théâtre-Italien des représentations très suivies et dont les journaux avaient fait de grands éloges, d'ailleurs mérités. Le public a généralement l'habitude de faire des comparaisons quand il s'agit de grands artistes tenant le même emploi. Combien de fois a-t-on posé cette question à Samson et à moi : « Laquelle préférez-vous de Rachel ou de Ristori? »

— Pour bien juger, disait Samson, il

faudrait que les deux langues me fussent également familières. Je connais la justesse des inflexions de Rachel, la pureté de sa diction. Comment pourrais-je comparer celles de M^{me} Ristori sans une connaissance approfondie de l'italien? Dans ces conditions-là on peut juger la physionomie, les gestes, les mouvements scéniques, la chaleur, l'âme, la noblesse; mais la diction, c'est impossible.

A cela la plupart des personnes qui nous posaient cette question n'hésitaient pas, quoique ne sachant pas plus l'italien que nous, à la trancher en disant : « Moi, je préfère celle-ci... Moi, je préfère celle-là ! » Néanmoins, mon mari fut saisi d'une vive admiration pour la Ristori dans le rôle de Médée, alla la complimenter dans sa loge au théâtre Ventadour, et lui envoya des vers inspirés par l'admiration que la grande tra-

gédienne italienne lui avait fait ressentir.

Pour en revenir à Rachel, comment sa jalousie, qui n'avait pu supporter à côté d'elle le succès de M^me Arnould dans la comédie, aurait-elle pu supporter à côté d'elle une artiste que l'on proclamait aussi grande tragédienne, qu'on mettait à sa hauteur et qui se permettait aussi de faire des recettes? Non, son parti était pris : elle allait quitter la France pour l'Amérique, afin d'y être seule à régner. L'état de sa santé, déjà si mauvais, ne fit qu'empirer. En apprenant l'immense succès que la Ristori obtint dans le rôle de Médée, elle dut comprendre la grande sottise qu'elle avait faite en refusant de jouer un rôle qui aurait pu, en ajoutant à ses succès, empêcher ceux de cette redoutable rivale. Elle se jura dès lors de ne plus reparaître à Paris... Hélas! elle y revint, mais ce fut pour y mourir.

Si, en s'éloignant de Paris, se trouvant déjà malade, elle fût partie pour se soigner dans un pays où le climat, le repos et le calme l'auraient peut-être rétablie, lors même qu'elle eût dû rester un an ou deux pour bien fortifier sa santé, elle pouvait, en rentrant à Paris, retrouver son public heureux de l'entendre et jouir encore de longs et éclatants succès. Loin de cela, que fit-elle? ou plutôt que lui fit-on faire? Quoique malade, avant de s'embarquer pour l'Amérique, elle donna encore des représentations, à Londres, à Varsovie. La maladie s'accroissait avec son travail. Elle arriva en Amérique épuisée, exténuée. Par l'ordonnance de son médecin, elle quitta ce climat, qui lui avait été très funeste, pour aller au Caire, puis à Cannes, où elle mourut le 3 janvier 1858.

CHAPITRE XVI

Chagrin de Samson. — Il veut parler sur la tombe de Rachel. — Sa famille s'y oppose. — Destruction du discours de Samson. — Pourquoi je me suis décidée à tout dire. — J'affirme la vérité de ce qui est écrit dans ce livre.

Pauvre Rachel!... Nous l'avions tant aimée!... Lorsque mon mari apprit qu'elle était mourante à Cannes, il me dit :

— Je regrette bien en ce moment d'avoir dit que je ne lui pardonnerais jamais; car j'aurais voulu la revoir pour lui porter mon pardon et l'embrasser une dernière fois. Si je recevais d'elle un mot, je n'hésiterais pas à partir.

Mais ce mot, il ne le reçut pas.

Le chagrin qu'il éprouva en apprenant sa mort fut doublé du regret de n'avoir pu la revoir et lui porter quelques bonnes paroles.

M. Empis, directeur à cette époque, vint trouver mon mari pour lui demander de parler au nom de la Comédie-Française. Samson lui répondit que c'était bien son intention. A ce moment, il avait une bronchite assez compliquée, et je craignais de la voir s'augmenter encore par la nécessité de parler en plein air et de forcer la voix pour se faire entendre.

— Ne pourrais-tu faire lire ton discours par un autre, lui dis-je? Je crains que cette funèbre cérémonie ne te rende tout à fait malade.

— A quoi bon me dire tout cela? répondit-il : tu sais très bien que rien ne

m'empêchera de parler sur la tombe de Rachel, quand j'en devrais être malade!

Après avoir écrit son discours, il me le lut : je le trouvai admirable. Nul ne pouvait mieux que lui apprécier le talent de Rachel, nul non plus ne pouvait montrer des regrets plus sincères. A peine achevait-il de me le lire qu'on sonna, et nous vîmes paraître M. Empis, alors directeur du Théâtre-Français, l'air tout bouleversé.

— Vous ne vous douteriez jamais, mon ami, dit-il à Samson, de la commission dont je me suis chargé et de ce que je viens vous dire?

— Si, si, dit Samson en le regardant : M. Félix ne veut pas que je parle sur la tombe de sa fille.

Empis fit un bon, en s'écriant :

— Qui vous l'a dit?

— Personne, mais ne dois-je pas tout attendre de cet homme?

Aussitôt il déchira en mille morceaux son discours, et, se tournant vers moi :

— Eh bien!. ma femme, tu craignais pour ma santé : tu dois être rassurée, car je vais passer la journée au coin de mon feu et tu pourras me soigner à ton aise.

Ceci était dit avec un sourire plein d'amertume et de colère concentrée.

J'ai vivement regretté et je regrette plus encore aujourd'hui la destruction de ce discours, qui pouvait donner au public de l'avenir l'appréciation bien approfondie du talent de Rachel et prouver l'affection bien sincère que Samson a toujours eue pour elle.

En écrivant ces souvenirs, j'étais décidée à ne raconter que la vie théâtrale de Rachel, en la prenant dès sa plus tendre jeu-

nesse (1837) jusqu'à l'année 1853, où cessèrent nos relations. Je voulais laisser ignorer au public le motif de cette dernière et longue brouille qui flétrissait un peu la mémoire de Rachel; mais je m'étais promis également de dire l'exacte vérité, et, pour ne pas m'en écarter, j'ai dû replonger dans cette grande correspondance qui parcourt preque toute la vie de l'artiste et dont je livre au public les lettres qui peuvent l'intéresser et confirmer en même temps l'exactitude de mon récit.

En relisant ces lettres si affectueuses, si tendres, je me laissais encore retomber sous le charme d'autrefois; mais plus j'avançais dans cette correspondance, plus je voyais qu'une influence fatale pour elle s'exerçait contre nous. Autrefois, elle accusait sa famille; mais elle était majeure depuis longtemps et maîtresse d'agir

comme elle l'entendait. Il y avait donc une autre influence? Laquelle? Je l'ignorais, mais je ne voulais pas encore l'accuser : je trouvais des motifs d'indulgence même au moment de la représentation de Samson. La jalousie seule avait dicté sa conduite; mais elle reviendrait bientôt à nous, qui ne lui avions fait aucun mal. Elle ne revint pas, et sa démarche auprès de Mme de Girardin, la calomnie répandue contre mon mari m'éclairèrent à la fin. Je trouvais cela tellement affreux que je m'étais promis de n'en pas parler, pour ne pas laisser cette tache à sa mémoire; mais lorsque me revint le souvenir des derniers affronts faits par M. Félix à Samson, je me demandai s'il n'était pas de mon devoir de rétablir la vérité. Le public nombreux qui assistait aux funérailles de Rachel pouvait attester l'absence de Samson et son silence

sur cette tombe. A quoi l'attribuer? Ils étaient brouillés : il faut donc qu'il soit bien vindicatif pour ne pas pardonner devant la mort! D'autres, mieux informés, auraient pu dire que le père n'avait pas voulu que Samson parlât sur la tombe de sa fille... Mais qui sait où peuvent s'arrêter des propos plus ou moins injurieux pour la mémoire d'un homme dont la vie a été un modèle d'honneur, de dévouement et de désintéressement?

Je n'hésitai plus ; et maintenant, après avoir accompli la tâche que je m'étais imposée, je ne puis que répéter encore : ce livre est l'expression de la vérité, c'est une octogénaire qui l'affirme.

TABLE DES MATIÈRES

Préface VII

AVANT-PROPOS.

Pages.

Le but de ce livre. — L'opinion de M. Legouvé. — Comment je prouve mes assertions. — La correspondance de Rachel. XVII

CHAPITRE PREMIER

Le théâtre de Saint-Aulaire. — La petite Reine de tragédie 1

CHAPITRE II

Rachel à la campagne. — Son unique robe. — Son engagement au Théâtre-Français. — La petite peut grandir. — Sa double vue en scène. — Les vieux amateurs. — Princes de la critique. — Opinion de Samson sur Rachel. — Ses débuts. 21

CHAPITRE III

Le bureau de location. — M^{me} Laurent et Louis-Philippe. — La bourse de la princesse Marie. —

Les marchands de billets. — Étonnement d'un Anglais. — Vengeance d'une buraliste. — Louanges unanimes de la presse. 43

CHAPITRE IV

Rachel dans les salons. — Les cadeaux affluent chez elle. — Rupture de l'engagement. — Colère de Samson. — La statuette brisée. — Brouille de Samson et de Rachel. 61

CHAPITRE V

Procès de M. Félix avec la Comédie-Française. — Rôles étudiés par Rachel avant et après ses débuts. — Peur de Rachel en entrant en scène. — Un ami sincère. — Pantomime exagérée. — Mauvaise influence des flatteurs. — Une anecdote sur Talma. — Epitre de Samson à Rachel 73

CHAPITRE VI

Entretien de M. Custine et de Rachel. — Découragement de Rachel. — Son chagrin. — Sa modestie. — Conseils inexécutables. — Mlle Mars élève de Monvel. — De l'influence attribuée aux auteurs sur les acteurs. — M. Legouvé grand lecteur . 91

CHAPITRE VII

Voyage de Samson à Rouen avec sa fille. — Attentions de Rachel. — Nouveaux dissentiments suivis de repentir. 117

TABLE DES MATIÈRES.

CHAPITRE VIII

Pages.

Rachel en tournée. — Lettres qu'elle nous écrit de Rouen, Marseille, Lyon, Londres et Bordeaux. . 129

CHAPITRE IX

Rachel continue à travailler malgré ses succcès. — Liste de ses créations. — Parallèle entre Talma et Rachel. — Elle est blasée. — Le théâtre seul l'intéresse. 183

CHAPITRE X

M^{lle} Plessy. — Entretien de Rachel et de M^{lle} Plessy. — Les deux passions. — Contraste frappant. . . 191

CHAPITRE XI

Rachel fait de nouvelles créations. — Conseils ma écoutés. — D'où venaient les brouilles. — Raccommodement à la répétition d'*Adrienne Lecouvreur*. 199

CHAPITRE XII

Bruit qui court au théâtre. — Explication de Rachel et de Samson. — Refroidissement de Rachel. — Grandes fatigues de Rachel. — Nous la voyons à Bruxelles. — Affluence de paysans et de paysannes. — État de souffrances de Rachel. 205

CHAPITRE XIII

Pages.

Création de *Lady Tartuffe*. — On s'occupe de la représentation de retraite de Samson. — Tergiversations de Rachel au sujet de *Rodogune*. — Elle refuse de recevoir Samson. — Explications. — Rachel vient nous voir. — Sa colère. — Retour de M^{me} Arnould. — Comment Rachel veut susciter une nouvelle brouille. — Autre lettre de Rachel. — Empressement du public pour la location des places. — La loge de M^{me}***. 211

CHAPITRE XIV

Public distrait. — Succès froid pour Rachel. — Grand succès de M^{me} Arnould. — Grand succès du bénéficiaire. — La dernière lettre de Rachel. — Maladie de sa sœur Rébecca. — Sa mort. — Discours de Jules Janin. — Discours de Samson. 237

CHAPITRE XV

On veut reprendre *Lady Tartuffe*. — Rachel chez M^{me} de Girardin. — Elle veut faire retirer à Samson le rôle de Maréchal. — Refus de M^{me} de Girardin. — Pourquoi Rachel part-elle pour l'Amérique? — Le rôle de Médée accepté et refusé par elle. — Grand succès de Médée et de M^{me} Ristori. — Départ de Rachel pour l'Amérique. — Son séjour à Cannes. — Sa mort. 249

CHAPITRE XVI

Pages.

Chagrin de Samson. — Il veut parler sur la tombe de Rachel. — Sa famille s'y oppose. — Destruction du discours de Samson. — Pourquoi je me suis décidée à tout dire. — J'affirme la vérité de ce qui est écrit dans ce livre. 259

Paris. — Typ. Chamerot et Renouard. 28841.

www.ingramcontent.com/pod-product-compliance
Lightning Source LLC
Chambersburg PA
CBHW071630220526
45469CB00002B/549